**CAUTION**

THIS BOOK HAS NO BRAIN USE YOUR OWN

PRECAUCIÓN, ESTE LIBRO NO TIENE CEREBRO, USA EL TUYO

# PICTOPIA
# RADICAL DESIGN
# IN A BRAVE
# NEW WORLD /
# GRÁFICA SOCIAL
# EN ESTADO PURO
## UN MUNDO FELIZ

Essays by / Textos de

**ALAIN LE QUERNEC**
**ANDREA RAUCH**
**JOSH MACPHEE**
**RAQUEL PELTA**
**MANUEL ESTRADA**
**ÁNGEL QUESADA /**
**SONIA DÍAZ /**
**GABRIEL MARTÍNEZ**

promopress

//////////////////////////////////////////

**PICTOPIA**
RADICAL DESIGN IN A BRAVE NEW WORLD
GRÁFICA SOCIAL EN ESTADO PURO
//////////////////////////////////////////
© 2008 Promopress
//////////////////////////////////////////
Promopress es una marca comercial de:
Promotora de prensa internacional S.A.
C/ Ausias March 124
08013 Barcelona (ESPAÑA)
Tel. +34 932451464
Fax. +34 932654883
Email: inter@promopress.es
www.promopress.info
//////////////////////////////////////////
//////////////////////////////////////////
Autor: UN MUNDO FELIZ
Concepto y diseño: Sonia Díaz / Gabriel Martínez
//////////////////////////////////////////
Textos de: Alain Le Quernec /Andrea Rauch /
Josh MacPhee / Raquel Pelta / Manuel Estrada /
Ángel Quesada / Sonia Díaz & Gabriel Martínez
//////////////////////////////////////////
Traductor: Xavier Faraudo Gener, Philip B.
Freyder, David Gil López, Carmen del Río
Paracolls, Maria Teresa Stella
//////////////////////////////////////////
Impresor: Industrias Gráficas Grup-4, S.A.
Primera edición: 2008
ISBN 978-84-935438-7-7
D.L.: B-10300-08
//////////////////////////////////////////

//////////////////////////////////////////
PICTOPIA es un compendio gráfico que recopila
400 ilustraciones y 200 películas Quicktime de
temática social y política /////// Las imágenes
van acompañadas de textos explicativos que las
contextualizan /////// Este libro no tiene
paginación, la numeración corresponde con los
archivos de las imágenes incluidas en el CD
//////////////////////////////////////////

El CD gratuito contiene 400 ilustraciones
(formato EPS) vectorizadas, que permiten su uso
y manipulación en programas como Adobe
Illustrator o Macromedia Freehand, así como
200 películas quicktime de baja resolución
//////////////////////////////////////////

PICTOPIA es una guía amena para profesionales,
estudiantes y todo aquel que esté interesado en la
cultura visual y el diseño gráfico para el desarrollo
de ideas no comerciales /////// Y una herramienta
muy útil para la creación de imágenes y mensajes
impactantes...
//////////////////////////////////////////
//////////////////////////////////////////
//////////////////////////////////////////
//////////////////////////////////////////

PICTOPIA is a graphic compendium with 400
images and 200 QuickTime movies of social and
political subject /////// Images are accompanied
with texts that put them in context /////// This book
has no page numbering, numbers in pages relate
to the image files from the CD
//////////////////////////////////////////

The free CD includes 400 vector (EPS files) images,
which allows their use and manipulation with tools
like Adobe Illustrator o Macromedia Freehand,
along with 200 low resolution QuickTime movies
//////////////////////////////////////////

PICTOPIA is an enjoyable guide for professionals,
students and anyone interested in visual culture
and graphic design to develop non-commercial
ideas /////// And is a very useful tool for the
creation of images and striking messages...
//////////////////////////////////////////

//////////////////////////////////////////
www.unmundofeliz.org
www.unmundofeliz2.blogspot.com
love@unmundofeliz.org
//////////////////////////////////////////
Another projects by UN MUNDO FELIZ:
Revolution dingbats & Motion dingbats (1 CD
with 2 truetype fonts and 48 quicktime movies)
Political Types (10 manipulated typefaces):
Arial Symbol, Avenir Utopia, Bembo Bomb, Sans
Futura, Impacto, Optima Neo, Pepita Analfaveta,
Rotis sans Perfekt, Times sweet Times and
Univers Corporation
//////////////////////////////////////////

# THE DIFFICULT JOB AHEAD ///////////////////
# LA DIFÍCIL TAREA QUE NOS AGUARDA ///////////

**Josh MacPhee** //////////////////////////////////////
Troy NY / USA /////////////////////////////////////////
/////////////////////////////////////////////////////
/////////////////////////////////////////////////////
/////////////////////////////////////////////////////
/////////////////////////////////////////////////////

Vivimos en y respiramos lo visual /////// Nuestra cultura depende básicamente de la vista, y privilegia los ojos /////// Nuestro paisaje visual, lo que vemos del mundo, se ve progresivamente más cargado de más y más mensajes /////// Ha llegado al punto de que ciertos espacios están tan saturados de información visual que ya no nos resulta posible absorberlos e interpretarlos todos ////////////////////////////////////// ///////////////////////////////////////////////////// Éste es el entorno en el que se introduce un diseñador o artista político /////// Para cambiar la sociedad de raíz, necesitaremos a mucha gente de nuestro lado, y tendremos que ser capaces de convencerlos de que es posible un mundo nuevo y mejor /////// Pero el terreno de juego no está bien nivelado /////// Las imágenes que creamos no existen solas en el mundo, sino que tienen que competir con la porquería visual de miles de corporaciones multimillonarias /////// ¡El público al que estamos intentando llegar ya se ve atacado por más de 2000 mensajes publicitarios al día! ////////////////////////////////// ///////////////////////////////////////////////////// Nos espera una tarea difícil /////// En tanto que creadores de cultura visual, podemos participar en, y dar voz a, movimientos sociales /////// Nuestras habilidades se pueden usar para llegar hasta más allá de los confines de las agrupaciones y organizaciones políticas ya existentes /////// A menudo una buena imagen puede articular un mensaje mucho mejor y más rápido que un párrafo de texto /////// Con todo, no queremos sólo operar como las empresas y agencias de publicidad multinacionales /////// Su objetivo es conseguir que el público piense o actúe de determinada manera sin hacerse preguntas /////// Nuestro trabajo es mucho más difícil /////// Nosotros, en realidad, queremos que la gente piense /////// No basta con que nuestros materiales sean igual de agudos y convincentes, sino que además deben ayudar al desarrollo de habilidades de pensamiento crítico, para que las personas puedan decidir por sí mismas sobre cualquier cosa //////////////

We live and breathe the visual /////// Our culture depends the most on sight, and privileges the eyes /////// Our visual landscape, what we see in the world, is increasingly being littered with more and more messaging /////// It has reached the point where some spaces are so saturated with visual information that we can't possibly absorb and interprete it all ///////////////////////////////////////////////////// ///////////////////////////////////////////////////// This is the environment a political designer or artist steps into /////// In order to radically change society we're going to need a lot of people on our side, and we're going to have to be able to convince them a new and better world is possible /////// But we aren't on a level playing field /////// The images we create do not exist alone in the world, but have to compete with the visual rubbish of thousands of multi-billion dollar corporations /////// The audience we are trying to reach is already being attacked by upwards of 2000 advertising messages a day! ////////////////////////////////////// ///////////////////////////////////////////////////// We have a difficult task at hand /////// As creators of visual culture we can participate in and give voice to social movements /////// Our skills can be used to reach beyond the confines of existing political groupings and organizations /////// Often a good picture can articulate a message far better and quicker than a paragraph of text /////// However, we don't want to operate just like multi-national corporations or ad agencies /////// Their goal is to make an audience think or act a certain way unquestioningly /////// Our job is much more difficult /////// We actually want people to think /////// Our materials can't just be equally slick and convincing on a surface level, but must help develop critical thinking skills so people can decide on issues for themselves ////////////////////// ///////////////////////////////////////////////////// ///////////////////////////////////////////////////// ///////////////////////////////////////////////////// ///////////////////////////////////////////////////// ///////////////////////////////////////////////////// ///////////////////////////////////////////////////// ///////////////////////////////////////////////////// ///////////////////////////////////////////////////// ///////////////////////////////////////////////////// ///////////////////////////////////////////////////// ///////////////////////////////////////////////////// /////////////////////////////////////////////////////

## REGARDING THE PAIN OF OTHERS ////////////////
## FRENTE AL DOLOR DE LOS DEMÁS ////////////////
**Raquel Pelta** /////////////////////////////////////
Barcelona / Madrid / Spain ////////////////////////
///////////////////////////////////////////////////////
///////////////////////////////////////////////////////
///////////////////////////////////////////////////////
///////////////////////////////////////////////////////
///////////////////////////////////////////////////////
///////////////////////////////////////////////////////
///////////////////////////////////////////////////////
///////////////////////////////////////////////////////
///////////////////////////////////////////////////////
///////////////////////////////////////////////////////
///////////////////////////////////////////////////////

"¿Acaso no existe una necesidad de devolver a nuestra profesión cierta aspiración social no restringiéndonos a los intereses del usuario/consumidor, sino recuperando el concepto humano de utilidad?"[1] (Ruedi Baur) ////////////////////////
///////////////////////////////////////////////////////
La pregunta del diseñador franco-suizo Ruedi Baur con la que inicio este texto refleja perfectamente cuáles son las inquietudes, al menos desde la década de 1990 hasta la actualidad, de un número creciente de diseñadores de todo el mundo ///
//// Si bien esa "cierta aspiración social", a la que se refiere Baur, no es ninguna novedad, pues ha estado presente en el campo del diseño desde mediados del siglo XIX —de hecho Baur menciona la palabra "devolver"—, sí resulta nueva la intención de abarcar algo más que los "intereses del usuario/consumidor" para ampliar las competencias de los diseñadores, extendiéndolas a territorios no sólo relacionados con la economía sino, también, con la cultura y la sociedad en general ////////////////////////////////////////////////
///////////////////////////////////////////////////////
Baur habla del "concepto humano de utilidad"; otros diseñadores proclaman la necesidad de diseñar no sólo para la gente sino con la gente, pero tanto uno como los otros coinciden en que es imprescindible reflexionar sobre las consecuencias directas o indirectas de la actividad de diseñar, asumiendo que, en cualquier caso, es algo que rebasa los intereses de la industria y del mercado pues forma parte de ese todo mayor que es el mundo en que vivimos ///////////////////////////
///////////////////////////////////////////////////////

Bajo esa mirada, el diseño se convierte en una herramienta política y cultural, en un "poderoso componente para controlar nuestra conciencia colectiva", en opinión de Zuzana Licko[2], lo que supone, por parte de los diseñadores, darse cuenta del poder que puede llegar a tener su profesión pero, también, de la necesidad de asumir una mayor responsabilidad en su práctica ////////////////////////////////////////////////
///////////////////////////////////////////////////////
En un panorama complejo, en el que perviven conflictos seculares y surgen otros nuevos, los diseñadores contemporáneos, pues, parecen estar retornando a sus antiguas preocupaciones sociales, a las que ahora añaden otras nuevas, que responden al signo de los tiempos /////// Si en el siglo pasado se trataba de democratizar el acceso a una vida confortable, movilizar las conciencias ante las diferencias sociales o denunciar la injusticia de un conflicto bélico, ahora, además, han surgido nuevos motivos de desvelo como son las consecuencias sobre el medioambiente de un consumo ilimitado, el exceso de información, un terrorismo que golpea a los inocentes, el impacto de la globalización o la defensa de la identidad cultural, entre otros muchos ///////////////////////////////
///////////////////////////////////////////////////////
Aunque no siempre y quizá todavía de un modo bastante restringido, uno de los rasgos que definen al diseño de la época en la que nos hallamos es que para cierto número de diseñadores esta disciplina se ha convertido en un nuevo activismo político que no sólo ofrece imágenes que denuncian sino que, también, define posiciones y, lo que es más, propone acciones ////////////////////////////////////////////////
///////////////////////////////////////////////////////
En ese sentido, desde finales de la década de 1980 venimos encontrándonos con buenos ejemplos de ello: el diseño feminista de colectivos como Sisters Serpents que se rebelan con ferocidad contra la desigualdad que todavía sufren muchas mujeres, las "acciones gráficas" de los colectivos ACT UP y Gran Fury y su rechazo de la actitud del gobierno estadounidense respecto al SIDA, la reivindicación homosexual de Dyke Action Machine, la reflexión crítica de publicaciones como Nozone o Adbusters, las campañas, emprendidas motu propio y al margen de movimientos, agrupaciones o partidos políticos, de James Victore o las actividades de Gerard Paris-Clavel y su asociación "Ne pas plier", que superan ampliamente el marco del diseño gráfico para entrar directamente

//////////////////////////////////////////////
//////////////////////////////////////////////
//////////////////////////////////////////////
//////////////////////////////////////////////
//////////////////////////////////////////////
//////////////////////////////////////////////
//////////////////////////////////////////////
//////////////////////////////////////////////
//////////////////////////////////////////////
//////////////////////////////////////////////
//////////////////////////////////////////////
//////////////////////////////////////////////
//////////////////////////////////////////////
//////////////////////////////////////////////
//////////////////////////////////////////////
//////////////////////////////////////////////
//////////////////////////////////////////////
//////////////////////////////////////////////
//////////////////////////////////////////////
"Isn't it true that there is a necessity to give back to our profession some social aim by not restraining ourselves to user/consumer's interests, but recovering the human concept of utility?"[1] (Ruedi Baur) //////////////////////
//////////////////////////////////////////////
//////////////////////////////////////////////
The question from French Swiss designer Ruedi Baur that opens this text displays perfectly which are the worries, at least from the nineties on, of a growing number of designers all around the world /////////////////////////////////////
//////////////////////////////////////////////
//////////////////////////////////////////////
Though that "some social aim" that Baur speaks of is nothing new, since it's been present in the design fields since middle 19th century —actually, Baur speaks about "giving back"—, is indeed new the aim to reach something more than the "user/consumer's interests" to broaden the designers' range, bringing them to fields related not only to economics, but also culture and society ////////////////////////////////////////
//////////////////////////////////////////////
//////////////////////////////////////////////
Baur speaks about the "human concept of utility"; other designers proclaim the necessity of designing not only for people, but with people also, but all of them agree that is essential to think about the consequences, either direct of indirect, of the design activity, assuming that in any case is something beyond industry and marketing interests, because it's another part of that greater whole, that is, the world we live in /////////////////////////////////////////////////
//////////////////////////////////////////////
//////////////////////////////////////////////
Under that point of view, design becomes a political and cultural tool, in a "powerful component to control our collective conscience", as states Zuzana Licko[2], and that implies, by the designer's side, to fully understand the power that their work can get to have, but also implies the necessity of assuming more responsibility in its practice /////////
//////////////////////////////////////////////
//////////////////////////////////////////////
So, in a complex theater, where ancient conflicts are still alive and some new are born, the contemporary designers seem to be turning back to their prior social worries, to which are added some new ones, in answer to the "sign of the times" /////// If, during the last century, the goal was to democratize access to a comfortable life, stir conscience against social differences or to denounce injustice in some armed conflict, now have appeared more reasons for unrest, like environmental consequences of unrestrained consuming, innocent-striking terrorism, the impact of globalization or the defense of cultural identities, among many others /////////
//////////////////////////////////////////////
//////////////////////////////////////////////
One of the main traits of the design for this times we live in, though maybe not always and in somewhat limited way, is that, for some of the designers, this craft has become a new political activism that not only offers protesting images but, also, define stances, and even more, proposes ways of action ///////////// In that sense, we've been meeting many good examples since the eighties: the feminist design from collectives like Sisters Serpents, fiercely revolting against the unequality that still many women suffer, the "graphic actions" of collectives ACT UP and Gran Fury and their refusal to the USA government in the AIDS issue, the homosexual claim from Dyke Action Machine, critical thinking in publications like Nozone or Adbusters, the motu propio campaigns, aside of movements, groupings or political parties, from James Victore, or the activities of Gerard Paris-Clavel and his "Ne

en el ámbito de lo que debería ser la intervención de las instituciones públicas //////////////////////////////////////////
//////////////////////////////////////////////////////
Estas son sólo unas cuantas referencias en un panorama donde el ya viejo lema feminista de los años setenta "lo personal es político" adquiere cada vez más solidez, mientras se desarrolla un sentido de la responsabilidad individual que, en el fondo, inquieta porque no deja de demostrar la creciente desilusión y desconfianza de los ciudadanos hacia gobiernos, sindicatos y partidos políticos ////////////////////////////////////
//////////////////////////////////////////////////////
El trabajo, pues, de estos diseñadores, es en gran medida una respuesta personal frente a situaciones que no sólo les conciernen a ellos sino que nos afectan a todos porque la mayoría de las veces, incluso cuando es producto de un encargo, dicho trabajo exige un nivel de compromiso que raras veces se establece con un producto comercial ////////////////////
//////////////////////////////////////////////////////
Ahora bien, no se trata de un gesto heroico; al menos, quienes toman este camino no quieren entenderlo así ni desean que se contemple como tal /////// Para ellos, se trata, simplemente, de una toma de posiciones necesaria ante determinadas situaciones pero, sobre todo, lo sienten como la respuesta de un ciudadano más en momentos en que es preciso hacerse oír (y escuchar), con la particularidad de que su quehacer se desarrolla dentro de una profesión con cierta incidencia social y, sobre todo y en cuestión de diseño gráfico, con un más que posible impacto mediático //////////////////////////////////
//////////////////////////////////////////////////////
En ese contexto, podemos situar el trabajo de Un Mundo Feliz /////// Como ellos mismos confiesan, surgieron por necesidad, por "poner un contrapeso en una balanza"[3], la de trabajar para un mercado con el que no siempre se está de acuerdo
//////////////////////////////////////////////////////
Diseñando siempre bajo mínimos económicos, son la demostración palpable de lo que significa ser diseñador-activista en la sociedad de la información /////// Conscientes de las posibilidades de difusión que ofrecen las tecnologías digitales y, especialmente, Internet, se mueven con enorme versatilidad en ese mundo pero también lo hacen en el del video y en el del papel, siempre con los pies entre el diseño, el arte y las estrategias —eso, sí, pervertidas a conciencia— de la publicidad /////// Con un desarrollado sentido de red, carecen de

problemas para conectar con otros grupos de enfoque y perfil similares a los que les son propios y se muestran abiertos a una colaboración que no conoce fronteras ////// De hecho, habría que señalar que el reconocimiento les ha llegado antes desde fuera que desde su propia casa, pues, aunque suene a tópico más que manido, con ellos, hasta hace nada, se cumplía aquello de que "nadie es profeta en su tierra" /////// Como los describiría Liz McQuiston si tuviese que referirse a ellos en alguno de sus libros, Un Mundo Feliz son los representantes de un "nuevo activismo", "estrechamente emparentado con la acción cultural directa, la metodología del 'hazlo tú mismo'" y "con una cultura visual en vías de expansión que comprende tanto los proyectos profesionales como el graffiti callejero"[4] /////// Conscientes del poder de los signos y empujados, por la necesidad de reaccionar ante "lo que Susan Sontag denomina 'el dolor de los demás'"[5], en estas páginas nos dejan un trabajo que demuestra su esfuerzo por entender la realidad y por ayudarnos a comprenderla ////////////////////////////////
//////////////////////////////////////////////////////
//////////////////////////////////////////////////////
//////////////////////////////////////////////////////
//////////////////////////////////////////////////////
//////////////////////////////////////////////////////
//////////////////////////////////////////////////////
//////////////////////////////////////////////////////
//////////////////////////////////////////////////////
//////////////////////////////////////////////////////
//////////////////////////////////////////////////////
//////////////////////////////////////////////////////

[1] Baur, R.: "Design by substraction", conferencia impartida en la Ecole National des Beaux-Arts de Lyon, recogida en VV.AA., op. cit., Essays on Design. AGI's Designers Influence, p. 101 //////////////////////////////////////
//////////////////////////////////////////////////////
[2] Licko, Z.: "Discovery by design", Emigre no. 32, 1995 ///////////////
[3] Huelves, I., «Entrevista a Un mundo Feliz», en www.unmundofeliz2.blogspot.com /2007/06/ivn-huelves-entrevista-un-mundo-feliz.html (Página consultada el 3 de octubre de 2007) ////////////////////////
//////////////////////////////////////////////////////
[4] Liz McQuiston, Graphic Agitation 2. Social and Political Graphics in the Digital Age, Londres, Phaidon, 2004, pp. 28-29 ////////////////////////////
//////////////////////////////////////////////////////
[5] Ibidem //////////////////////////////////////////////////
//////////////////////////////////////////////////////

pas plier" society, all of which extend well beyond the frame of graphic design, directly entering that of what should be in the scope of the public institutions ////////////////////////// /////////////////////////////////////////////////////// /////////////////////////////////////////////////////// These are just some few references in a landscape where the already old feminist slogan from the seventies "The personal is political" gets to be each time more solid, while a sense of individual responsibility is being developed which, actually, is unsettling because is another evidence of the growing disenchantment and distrust that citizens feel for governments, labor unions and political parties ///////////////////////// /////////////////////////////////////////////////////// /////////////////////////////////////////////////////// So, in these designer's work there is a great deal of a personal answer to situations that do not only affect them, but to each and everyone, because most times —even when under commission— this work asks for a degree of engagement that few times is found with a commercial product /////// It is not to be a heroic gesture, though; at least, those who follow this way do not feel it so nor want it to be viewed as such /////// For them is just a necessary stance to some situations but, above all, they feel it like the answer from yet another citizen in those times where is precise to get to be heard (and listened to), but having the peculiarity that his or her job has some social incidence and, specially in graphic design, with a more than possible media impact ///////////////////////////// /////////////////////////////////////////////////////// /////////////////////////////////////////////////////// In this context can be set the work from Un Mundo Feliz (A Brave New World) /////// As they confess themselves, they appeared like out of need, to "put some counterweight in the balance"[3], working for a market with which they do not always agree /////// Always designing with the lowest budget, they are the incarnated demonstration of what does it mean being a designer-activist in the information society /////// Knowing the broadcasting possibilities of digital technologies and, specially, Internet, they move with great ease in that world, but also in that of video and paper, always crossing the boundaries between design, art, and —purposely and utterly warped— advertising strategies /////// With a developed network feeling, they do not have any trouble in connecting with other groups with profile and points of view similar to their own, and show themselves open to boundless collaboration /////// It fact, it should be noted that public recognition has reached them before from outside than inside their own home for, though it may sound like a weathered idiom, "no one's a prophet in his own land"///////////////// /////////////////////////////////////////////////////// /////////////////////////////////////////////////////// Just like Liz McQuiston would describe them, had she to refer them in any of her books, Un Mundo Feliz (A Brave New World) are representatives of a "new activism", "tightly connected with direct cultural action, the do it yourself methods" and "with a visual culture in way of development, that comprises both professional projects and street graffiti"[4] /////// Knowing the power of the signs and impelled by the necessity to react against "what Susan Sontag calls 'the pain of others'"[5], they've left us in this pages a work showing their effort to understand reality, and helping us to understand /// /////////////////////////////////////////////////////// /////////////////////////////////////////////////////// /////////////////////////////////////////////////////// /////////////////////////////////////////////////////// /////////////////////////////////////////////////////// /////////////////////////////////////////////////////// /////////////////////////////////////////////////////// /////////////////////////////////////////////////////// /////////////////////////////////////////////////////// /////////////////////////////////////////////////////// /////////////////////////////////////////////////////// /////////////////////////////////////////////////////// /////////////////////////////////////////////////////// /////////////////////////////////////////////////////// /////////////////////////////////////////////////////// /////////////////////////////////////////////////////// /////////////////////////////////////////////////////// 

[1] Baur, R.: "Design by substraction", lecture at Ecole National des Beaux-Arts de Lyon, VV.AA., op. cit., Essays on Design. AGI's Designers Influence, p.101 /////////////////////////////////////////////////////// /////////////////////////////////////////////////////// [2] Licko, Z.: "Discovery by design", Emigre no. 32, 1995 //////////// [3] Huelves, I., «Interview to Un mundo Feliz», www.unmundofeliz2. blogspot.com /2007/06/ivn-huelves-entrevista-un-mundo-feliz.html /////////////////////////////////////////////////////// [4] Liz McQuiston, Graphic Agitation 2. Social and Political Graphics in the Digital Age, Londres, Phaidon, 2004, pp. 28-29 ///////////////////////// /////////////////////////////////////////////////////// [5] Ibidem /////////////////////////////////////////////////// ///////////////////////////////////////////////////////

# PICTO MAMBO //////////////////////////////////

## PICTO MAMBO //////////////////////////////////

**Alain Le Quernec** ////////////////////////////////

Quimper / France /////////////////////////////////
/////////////////////////////////////////////////
/////////////////////////////////////////////////
/////////////////////////////////////////////////

A mi trabajo se le llama «diseño gráfico»; palabra un poco general, un poco vaga, que engloba un vasto mundo donde conviven los manipuladores de imágenes y textos o, más bien, aquellos que hacen un poco de las dos cosas... ////// A mí me llaman cartelista, término un poco anticuado porque está relacionado con un medio de otro siglo... ////// Este soporte es el que más me gusta, me gusta el minimalismo de su lenguaje, la coexistencia de una imagen y de un texto sobre el mismo rectángulo de papel, me gusta también que esta simplicidad no limite -más bien al contrario- la sutilidad, la inteligencia de los mensajes transmitidos... //////////////////
Hace tiempo conversaba con Jan Lenica, uno de los grandes maestros del cartelismo polaco de los años 60, y me explicó que una señal de tráfico en las carreteras era como un cartel pero más fuerte... ////// Es otra evidencia más a la que no había prestado mucha atención /////////////////////////
La señalética de carretera, como los carteles, comunican a través de la imagen y el texto pero con una simplicidad y una fuerza nacidas de su función... ////// Aunque siempre he estado fascinado por ellos, he utilizado poco estos dibujos salidos de la señalética (los pictogramas, como se les llama hoy) //////////////////////////////////////////////
Fascinado por la infinita variedad de una silueta que aparentemente se ve simplista e inmutable, pero que escapa de la marca de su diseñador, de las variaciones sufridas según los países, a pesar de su internacionalismo, o incluso de las variaciones del paso del tiempo, estos pequeños diseños dicen mucho sobre nuestra sociedad ////// Por ejemplo, el icono del hombre que camina, utilizado para indicar un paso de cebra, es una figura masculina reducida a su más simple expresión: un tronco, una cabeza con sombrero, dos brazos y dos piernas —como si este accesorio totalmente occidental fuera parte integrante del cuerpo humano— ////// Esto quería decir que era impensable estar en la calle a cabeza descubierta... tanto si te encontrabas en Francia, en Irán o en Hong Kong... //////////////////////////////////////////

En cualquier sitio del mundo, esta silueta era forzosamente occidental y masculina (sin comentarios) ////// Los nuevos pictogramas lo han hecho desaparecer, sin embargo todavía queda mucho por hacer, mirad bien...////////////////////
Otra incongruencia de estos pictogramas, un paso a nivel sin barrera se anuncia con el pictograma característico de una locomotora de vapor... hace más de cuarenta años que éstas desaparecieron y, sin embargo, su imagen sigue siendo utilizada para señalar un tren ////// Podríamos decir lo mismo de la metamorfosis sufrida por los teléfonos /////////////
En el conjunto de estos pictogramas encontramos todos los elementos de un lenguaje básico, algunos son sujetos, otros son verbos y otros son adjetivos; permiten, prohíben u obligan ////// Estos pictogramas son los de nuestro entorno, las señales de tráfico, la señalética de los edificios públicos, productos de consumo, indicativos, informativos, avisando o prohibiendo, son elementos de un lenguaje comprendido por todos //////////////////////////////////////////////
Cómo no sentirse atraído por el juego de manipulación de estas imágenes, modificándolas, desviándolas, manipulándolas, acoplándolas a otros pictogramas para crear mensajes inesperados //////////////////////////////////////////////
Y es a esto a lo que Sonia y Gabriel no han podido resistirse ////// Consiguen reunir colecciones de imágenes, variaciones y declinaciones como las series de signos y de imágenes llamados dingbats, a los que todos hemos recurrido algún día y entre las cuales encontramos, tecleando la lista en nuestro ordenador, el objeto de nuestra búsqueda... /////////////
Tiene sentido presentar estos pictogramas, llamarlos dingbats me parece acertado, al verlos nos imaginamos que uno de estos días habremos recurrido a alguno de ellos y los haremos desfilar, hasta recobrarlos... //////////////////////////
Denominarlos dingbats es también mostrar que estas imágenes pueden ser reducidas a tallas minúsculas por la naturaleza misma de su grafismo, a la vez que se mantienen perfectamente legibles ////// Sin embargo, no es esta pequeña escala la que otorga el sentido a las imágenes, puesto que pueden proyectarse a tamaño monumental //////////////////////////
Quizá un día desarrollaré en un cartel una imagen cuyo concepto exista ya en los dingbats de Sonia y Gabriel ////// Será producto del azar o de la explotación de una memorización inconsciente, en todo caso será un buen y merecido homenaje a su trabajo /////////////////////////////////////////

My work has a name: "graphic designer" /////// This rather general, somewhat vague term embraces a vast world where manipulators of images and texts, or perhaps people who do a bit of both, work elbow to elbow …. /////// As for me, people call me a poster artist that's a slightly outmoded name, since it refers to a medium from another century… /////// But it's the medium I love more than any other; I love the minimalism of its language, I love the play of the coexistence of an image with a text on the same rectangle of paper, I love that simplicity that doesn't impose limits —on the contrary— it offers subtlety and intelligence in the messages it conveys… ///////////////////////////////// A long time ago I was talking with Jan Lenica, one of the great masters of the Polish poster of the 1960s, and he explained to me that a highway sign was like a poster, but much stronger /////// It's an obvious point, but until then I'd scarcely paid attention to it ///////////////////////////////////////// Highway signage, like the poster, communicates through an image and a text, but with a simplicity and an intensity born of its function… /////// Although I haven't used these designs drawn from signage very often (pictographs, since that's what they call them these days), I've always been fascinated by them /////////////////////////////////////////////// Fascinated by the infinite variety of a silhouette that is apparently meant to be simplistic and immutable, but which can't avoid showing the mark of the person who designs it, reflecting variations according to the country despite the international standardization of road signs, or even variations across time /////// These little designs say a lot about our society /////// For example, the image of a walking man used to control pedestrian traffic at crosswalks, is a man's silhouette reduced to its simplest expression: a trunk, a head, two arms and two legs /////// But if you looked at it closely, not long ago there was always a hat on his head as if this purely Western accessory were an integral part of the human body /////// That meant that it was unthinkable to be on the street bareheaded…whether it was in France, Iran or Hong Kong… ///////////////////////////////////////////////// That meant that wherever it was in the world, the silhouette was bound to be Western and male (no comment) /////// The new pictographs no longer include the hat, but there are still a lot of hatted figures out there—look carefully… /////// Another incongruity of these pictographs: an unprotected grade crossing is announced by the characteristic pictograph of a steam engine… /////// Despite the fact that steam-powered locomotives disappeared more than forty years ago, their image is still used to signal a train /////// One could say the same thing about the complete transformation of tele-phones ///////////////////////////////////////////////// In the world of these pictographs you can find all the elements of a basic language: some are subjects, others are verbs, still others are adjectives—they permit, prohibit or oblige /////// These pictographs are part of our environment: road signs, public building signage, products that we consume, indicative, informative, warning or prohibiting, they are the elements of a language understood by all /////////////// How can one not be drawn to the game of manipulating those images by modifying them, twisting them, toying with them, pairing them with other pictographs to generate unexpected images? ///////////////////////////////////////////// That's what Sonia and Gabriel couldn't resist /////// That's how they came to bring together collections of images, variations and declensions like the series of signs and images called dingbats, which we all turn to one day or another, and among which we find, by tapping in the list on our computer, the object of our search…/////////////////////////////// Presenting these pictographs makes sense, calling them dingbats seems wise to me /////// When we see them we imagine that one day or another we'll make use of one of them, and we'll scroll down through them until we find… ///////// Calling them dingbats is also a way of showing that these images can be reduced to minute sizes due to the very nature of their graphic design, and they remain perfectly readable /////// And yet it's not on this tiny scale that images take their meaning, because, on the other hand, these images can be projected in monumental sizes /////////////////////////// Perhaps one day I'll develop, in a poster, an image whose concept already exists among Sonia's and Gabriel's dingbats /////// That will be the effect of chance or the use of an uncons-cious memorization. In any case, it will be a fine homage paid to their work… ///////////////////////////////////////// ///////////////////////////////////////////////////////// ///////////////////////////////////////////////////////// ///////////////////////////////////////////////////////// ///////////////////////////////////////////////////////// /////////////////////////////////////////////////////////

## DAILY VOCABULARY //////////////////////////////
## LÉXICO COTIDIANO ///////////////////////////////
**Andrea Rauch** ////////////////////////////////////
Florence / Italy /////////////////////////////////////
/////////////////////////////////////////////////////
/////////////////////////////////////////////////////
/////////////////////////////////////////////////////
/////////////////////////////////////////////////////
/////////////////////////////////////////////////////

En los orígenes estaban la tipografía 'plana' y el mostrador del tipógrafo /////// Y obviamente la 'caja' de caracteres, 'alta' y 'baja', y alguna colección de 'líneas' y 'decoraciones', que servían para hacer más agradable la página a los clientes de *bocca buona* que pedían un impreso (una tarjeta de visita, un folleto, una carta...) agradable, equilibrado y, si podemos decirlo, creativo /////////////////////////////////////////////
/////////////////////////////////////////////////////
Cierto, era una creatividad *pret-a-porter*, buena para todos los usos, una acumulación de imágenes de libros precedentes, de clichés abandonados /////// Una gráfica del reciclaje /////// La mayor parte de aquellas colecciones estaban compuestas por viejas xilografías y llevaban consigo el tono inconfundible del buril, del cincel o punzón con los claroscuros entrelazados por retículas de líneas ////////////////////////
/////////////////////////////////////////////////////
El siguiente paso fueron los míticos libros de Dover, catálogos organizados por temas con imágenes libres de copyrights y listas para todos los usos /////// Libros para recortar (recuerdo el primero que tuve entre las manos y que era un verdadero cementerio, con las páginas que estaban aún juntas gracias a una rígida portada de cartón) /////// Los libros de Dover (un género verdaderamente propio y como tal definible) eran, como se ha dicho, colecciones no casuales y por lo tanto se sabía siempre donde pescar cuando se necesitaba una 'mano', una 'flor', 'un papiro', un 'insecto' /////// Estábamos siempre en el universo del genérico y aquellos libros, verdaderas 'enciclopedias de ilustraciones' servían principalmente como vía de escape en ausencia de una creatividad más sólida y autónoma ////////////////////////////////////////////
/////////////////////////////////////////////////////
Después, en la era digital han llegado los dingbats y alce la mano quien, en su teclado, no dispone por lo menos la serie

diseñada por Hermann Zapf, colección 'neutra' pero indispensable de circulitos, flechas, signos, cuadrados y triangulitos /////// Todos, creo, los usamos con gran y completa desenvoltura /////// Y ahora que estamos en la generación siguiente y finalmente en el contexto, llegan los dingbats de Sonia & Gabriel, Un mundo feliz, aunque propiamente feliz parece no serlo si, como nos muestran los autores en las páginas del libro y en los *files* digitales, los argumentos obsesivamente tratados son la 'enfermedad', el 'horror', la 'muerte' /////////
/////////////////////////////////////////////////////
El cambio hecho, por educadas guirnaldas de flores y hojas y por las cestas de fruta de la tipografía de los *finalini*, lo dice todo /////// Se ha pasado de una tipografía 'consolatoria' a una tipografía violentamente irónica y desencantada que parece no tener ni conceder esperanza /////// Las series de dingbats de Sonia y Gabriel, disponibles para todos como es tradición, son angustiantes y fotografían sin piedad un mundo donde 'racismo', 'droga', 'terrorismo', 'desigualdad', 'pobreza', 'guerra', 'destrucción', son palabras comunes del léxico cotidiano /////// Y donde las variaciones "sobre el tema", todas en riguroso rojo y negro, verdaderos tags para repetir sobre los muros de la ciudad y en las páginas de las revistas, tientan una operación de reapropiación de la conciencia y, en definitiva, de lucha política y de esperanza proyectual /////// Hace algún tiempo en los muros de la ciudad donde vivo, Florencia, apareció un stencil que poco a poco se fue repitiendo por doquier /////// Era la imagen de un submarinista, con aletas y respirador, que nadaba /////// Durante muchos meses se pudo ver por todos los lugares aquella imagen, después, un día, el artista autor de la performance se presentó en público, en una galería de arte, vestido de hombre rana, con mono y aletas, sentado, silencioso en su silla, conexión visible y de carne y hueso entre el arte, la ciudad y el público /////// Tal vez Sonia y Gabriel podrían hacer lo mismo y aparecer sobre los muros de la misma realidad, y después en su realidad física verdadera, de carne y hueso, como expresión visible de la propia metáfora, momento de contacto para exorcizar un malestar que buscan desesperadamente superar /////// Y que, siendo diseñadores y comunicadores de raza, quieren superar con su vocabulario de palabras, de comunicación, de arte /////////////////////////
/////////////////////////////////////////////////////
/////////////////////////////////////////////////////

/////// In the origins there were the 'smooth' print shop and the counter of the typographer /////// Obviously, there was the 'high' and 'low'' fount 'box' as well, and some repertoires of threads and ornaments, which helped to render the customers' page pleasant, as they were asking for a nice, balanced and -if it can be said- creative print (a visiting card, a leaflet, a headed paper…) //////////////////////////////
//////////////////////////////////////////////////////
It was, of course, a prêt-a-porter creativity, good for every kind of purposes, a build-up of images coming from previous books of old clichés /////// A ready-made graphic design /////// Most part of these repertoires was composed of old xylography and brought with them the precise shade of the "bulino" and of the "sgorbia" with its chiaroscuros weaved with cross-hair of lines //////////////////////////////////
//////////////////////////////////////////////////////
The next step consisted of the legendary books of Dover, catalogues organized by themes of images which were free of copyrights and ready for any usage /////// Books which could be cut (I remember the first one I hold, which was a real cemetery, with the pages which stick together just because of the rigid cardboard cover) /////// Dover's books (an out and out genre, and therefore, a definable one) were, as it has been said, non casual repertoires and in this way one would always know where to look for when in a need of a 'hand', a 'flower', a 'scroll', an 'insect' /////// Anyway, we were in the universe of the unspecific, and these books -true 'encyclopaedias of illustration'- were like an escape when there was an absence of a more firm and autonomous creativity //////////////////
//////////////////////////////////////////////////////
Moreover, in the digital era the dingbats arrived and, lift his hand up who, on his keyboard, doesn't dispose at least of the series designed by Hermann Zapf, a neutral but necessary repertoire of cue-balls, arrows, marks, squares and triangles /////// Everybody, I think, use it with huge and total confidence /////// And now that we are in the next generation and finally in the context, the Sonia & Gabriel's dingbats has arrived /////// Un Mundo feliz (A happy world), which doesn't really seem to be that happy if, as the authors show us in the pages of the book and in the digital files, the obsessively topics examined are 'sickness', 'horror' and 'death' //////////
//////////////////////////////////////////////////////
The evolution, from the polite sets of flowers and leaves and the fruit baskets of the typography "bottom page" seems long /////// The comforting typography of the past turned into a strongly ironic and undeceived one that appears to have no hope and even allow hope itself /////// The series of dingbats of Sonia and Gabriel, available to use as in the traditional typography are chilled and fiercely photograph a world where racism, drugs, terrorism, inequality, poverty, war, destruction, are ordinary words in ones daily vocabulary /////// The variations of Sonia and Gabriel's theme, all in precise black and red, are true and proper tags to replicate in city walls and magazine pages /////// It attempts to re-appropriate the social awareness and thus the political struggle and future planning aspirations /////// A few years ago in the walls of the city where I live, Florence, a stencil appeared and spread all over /////// It was the image of a frog man, with flippers and snorkel, that swam away /////// During several months that image could be seen everywhere and then the author presented himself in public in an art gallery dressed as a frog man, with a wetsuit and flippers, seated silently in a chair, connecting visible and real amongst art, the city and the audience /////// Perhaps Sonia and Gabriel may do the same and appear in real walls and then in their own physical and true reality, of flesh, like a visible expression of the proper metaphor, a moment of exorcising connection for an uneasiness that long desperately to surpass with their language of words, communication and art ///
//////////////////////////////////////////////////////
//////////////////////////////////////////////////////
//////////////////////////////////////////////////////
//////////////////////////////////////////////////////
//////////////////////////////////////////////////////
//////////////////////////////////////////////////////
//////////////////////////////////////////////////////
//////////////////////////////////////////////////////
//////////////////////////////////////////////////////
//////////////////////////////////////////////////////
//////////////////////////////////////////////////////
//////////////////////////////////////////////////////
//////////////////////////////////////////////////////
//////////////////////////////////////////////////////
//////////////////////////////////////////////////////
//////////////////////////////////////////////////////
//////////////////////////////////////////////////////

**BESTIARY FOR A BRAVE NEW WORLD** ///////////
**BESTIARIO PARA UN MUNDO FELIZ** //////////////
**Manuel Estrada** //////////////////////////////////////
Madrid / Spain ///////////////////////////////////////
////////////////////////////////////////////////////
////////////////////////////////////////////////////
////////////////////////////////////////////////////
////////////////////////////////////////////////////
////////////////////////////////////////////////////
////////////////////////////////////////////////////
////////////////////////////////////////////////////
////////////////////////////////////////////////////
////////////////////////////////////////////////////
////////////////////////////////////////////////////
////////////////////////////////////////////////////
////////////////////////////////////////////////////
////////////////////////////////////////////////////
Un Mundo Feliz, además del título de la obra de Huxley, es
uno de los nombres bajo el que trabajan Gabriel Martínez y
Sonia Díaz (junto a un equipo formado por Galfano Carboni,
Fernando Palmeiro, Javier García, Ignacio Buenhombre y Ma-
rian Navazo…) /////// Dos diseñadores cuya obra encarna
una mezcla poco usual /////// De una parte suficientes dosis
de veteranía, de dominio del oficio de escribir con imágenes,
como para pensar en el trabajo de alguien con un largo cami-
no recorrido /////// Pero a la vez late en él el vigor de los
mejores discursos noveles /////// De aquellos no doblegados
por el duro trasiego de la exigente demanda cotidiana, por
la apisonadora del Mercado ///////////////////////////////
////////////////////////////////////////////////////
////////////////////////////////////////////////////
Y es en esta mezcla donde radica uno de sus más sorpren-
dentes valores /////// Otro es el de la trasgresión /////// Una
meditada propuesta de trasgresión, de abandono de los ca-
minos usualmente más transitados de la Gráfica /////// Y ésta
es precisamente una actividad muy necesaria hoy ////////
////////////////////////////////////////////////////
Como fácilmente comprenderemos al mirar el inquietante
mapa del territorio gráfico, similar al del desconocido conti-
nente africano en el siglo XIX /////// Éste también está apenas
surcado por el impreciso dibujo de algunos ríos, y algunas

vías de comunicación /////// Y plagado de enormes extensio-
nes de las que tan sólo conocemos algunos datos proporcio-
nados por los testimonios imprecisos de sus primeros explo-
radores /////// Y de nada sirve tampoco aquí, para rellenar
estos espacios vacíos, la sofisticada tecnología de observación
por satélite o la fotografía térmica /////// Sólo el reconoci-
miento táctil del terreno nos permitirá, en un tiempo aún no
cercano, ir rellenando poco a poco y con precisión estos am-
plios espacios desconocidos /////////////////////////////
////////////////////////////////////////////////////
////////////////////////////////////////////////////
Para decirlo de otra manera, hoy están trazadas las líneas
maestras de una nueva forma de comunicación: la del lengua-
je visual /////// Estas grandes líneas cuentan ya con algunas
obras emblemáticas y con poderosos y madrugadores ante-
cedentes /////// Pero realmente apenas están esbozadas su
sintaxis y su morfología /////////////////////////////////
////////////////////////////////////////////////////
////////////////////////////////////////////////////
La fotografía, el cine o el diseño, como cordilleras vertebrales
de este amplio territorio, empiezan a articular en torno a sus
propios espinazos códigos más o menos conocidos y transita-
dos /////// Pero la gramática de lo visual es apenas un deseo,
una ilusión esbozada en los trabajos, casi visionarios de sus
primeros y aventurados exploradores //////////////////////
////////////////////////////////////////////////////
////////////////////////////////////////////////////
Cuentan los viejos ingenieros de caminos que la forma más
segura de trazar una carretera en un empinado puerto de
montaña es dejar subir a un asno con una pesada carga, su
lento zig-zag irá descubriendo el oculto y sabio camino para
mejor coronar la cima ////////////////////////////////////
////////////////////////////////////////////////////
////////////////////////////////////////////////////
El bestiario gráfico de Gabriel Martínez y Sonia Díaz, lleno de
animales pictográficos presumiblemente escapados del zoo
de las señaléticas conocidas, constituye un impagable cuerpo
de exploradores /////// Alimentándoles, dándoles alas nos
ayudarán a rellenar algunos de los muchos trozos aún ignotos
del ancho y feliz mundo gráfico //////////////////////////
////////////////////////////////////////////////////
////////////////////////////////////////////////////
/////////////////////////////////// No les perdamos de vista

//////////////////////////////////////////////////
//////////////////////////////////////////////////
//////////////////////////////////////////////////
//////////////////////////////////////////////////
//////////////////////////////////////////////////
//////////////////////////////////////////////////
//////////////////////////////////////////////////
//////////////////////////////////////////////////
//////////////////////////////////////////////////
//////////////////////////////////////////////////
//////////////////////////////////////////////////
//////////////////////////////////////////////////
//////////////////////////////////////////////////
//////////////////////////////////////////////////
//////////////////////////////////////////////////
//////////////////////////////////////////////////

Un Mundo Feliz (A Brave New World), besides being the title of Huxley's book, is one of the names under which Gabriel Martínez and Sonia Díaz work (UMF team: Galfano Carboni, Fernando Palmeiro, Javier García, Ignacio Buenhombre and Marian Navazo...) /////// Two designers whose work incarnates an unusual mix /////// on the one side, there is enough time past working, enough mastery of the art of writing with images, so as to think of it as the work of someone with a long way done /////// But, also, beats in it the force of the best newcomer speeches /////// The one coming from those who do are not bent by the heavy fare of the urging daily demand, that Market steamroller ////////////////////////// ////////////////////////////////////////////////// ////////////////////////////////////////////////// And is in this mix where can be found one of their most surprising values /////// Another one is that of transgression /////// A thoughtful proposal of transgression, to leave behind the most strolled ways in Graphics /////// And this is just a very needed activity today /////////////////////////////// ////////////////////////////////////////////////// ////////////////////////////////////////////////// That is something easily understood by looking the unsettling map of the graphical territory, so alike to the African continent unknown in 19th century /////// This is, too, barely crossed by the blurred drawing of some rivers, and some ways and roads /////// And full of vast extensions about which we know barely some data from the vague tales of their first explorers /////// And it's no use, to fill these blank spaces, the most sophisticated satellite observation technology or thermic photography /////// Only tactical recognition of the terrain will allow us, at some time not near yet, to fill slowly and precisely these huge unknown spaces ///////////////////////// ////////////////////////////////////////////////// ////////////////////////////////////////////////// To put it other way, today the main lines of a new way to communicate are drawn: that of visual language /////// These main lines do count already with some main works and powerful and predating precursors /////// But, actually, its syntax and morphology are yet barely sketched //////// ////////////////////////////////////////////////// ////////////////////////////////////////////////// Photography, cinema or design, as spinal ranges of this vast land, are beginning to articulate around their own spines more or less known and used codes /////// But the grammar of the visual is barely a wish, an illusion, sketched in the nearly visionary works of its first and daring explorers /////// Old land engineers say that the best way to plan a road in a steep mountain pass is to let a heavy loaded donkey climb, and it slow zig-zag will go showing the hidden and wise best way to reack the peak ///////////////////////////////////// ////////////////////////////////////////////////// ////////////////////////////////////////////////// The graphical bestiary of Gabriel Martínez and Sonia Díaz, full of pictorial animals presumably escaped from the zoo of all iconics known, is an unvaluable body of scouts /////// If we feed them, give them wings, they will help us to fill in some of the many pieces yet to know in this broad and brave graphic world ///////////////////////////////////////// ////////////////////////////////////////////////// ////////////////////////////////////////////////// ////////////////////////////////////////////////// ////////////////////////////////////////////////// ////////////////////////////////////////////////// ////////////////////////////////////////////////// ////////////////////////////////////////////////// ////////////////////////////////////////////////// ////////////////////////////////////////////////// ///////////////////////////////// Let's keep an eye on them

## DISSATISFACTION ETHICS //////////////////////
## ÉTICA DEL DESCONTENTO //////////////////////
**Sonia Díaz / Gabriel Martínez** ////////////////////
**vs.** ////////////////////////////////////////////////
**Sonia & Gabriel Freeman** ////////////////////////
Madrid / Spain /////////////////////////////////////
/////////////////////////////////////////////////////
/////////////////////////////////////////////////////
/////////////////////////////////////////////////////
/////////////////////////////////////////////////////
/////////////////////////////////////////////////////
/////////////////////////////////////////////////////
/////////////////////////////////////////////////////

Las imágenes "Pictópicas" son elementos que pretenden sugerir ideas esenciales sobre un tema //////// Ayudan a definirlo de forma visual o pueden acercarnos a alguna de sus características //////// Sirven para presentar problemas, sus causas y consecuencias //////// Pueden explicar un asunto o la estructura del mismo //////// Son muy útiles para mostrar ejemplos y nos ayudan a manifestar una opinión sobre hechos que suceden en un tiempo y en un espacio reales o imaginarios, siempre desde una perspectiva visual //////// El narrador o diseñador es el responsable de seleccionar y organizar el relato adoptando necesariamente un determinado punto de vista //////// Al manipular las imágenes para crear una historia pasa a ser un testigo directo ofreciendo su propia perspectiva //////// El relato visual es una manera de organizar los acontecimientos de una manera subjetiva y personal //////// Pero lo más importante es que se hace siempre con una intención, ya sea real o distorsionada, verdadera o engañosa, compleja o sintetizada; mostrando la posición ideológica del autor del mensaje icónico ////////////////////////
/////////////////////////////////////////////////////
/////////////////////////////////////////////////////

Las imágenes "Pictópicas" representan muchas más cosas de las que a primera vista podemos percibir //////// Tienen un alto contenido simbólico que funciona de forma más evidente en las relaciones creadas por la combinación de varios elementos //////// Diseñar es, en esencia, crear relaciones significativas entre texto e imagen y entre varias imágenes contiguas //////// Cada imagen transmite uno o varios sentidos, según las características de la propia imagen y la experiencia vital del que la interpreta //////// Pero cuando varias imágenes independientes se colocan junto a otras, establecen entre sí una serie de relaciones significativas que modifican su sentido y dotan a todo el conjunto de un significado diferente y más complejo //////// Estas relaciones permiten que una imagen pueda restringir su sentido o lo amplíe al relacionarse con la imagen contigua //////// Existen muchas formas de composición de imágenes, según sean nuestros intereses, para obtener un sentido más radical //////// Si utilizamos dos imágenes opuestas y las situamos en posición contigua reforzaremos el significado de cada una de ellas //////// Si conectamos dos imágenes referidas a situaciones y contextos diferentes, podemos poner inesperadamente de manifiesto elementos que se corresponden entre sí, y de ese paralelismo surgirá una nueva interpretación de ambas //////// Así, al sentido inicial se le suma un nuevo significado, convirtiéndose en una metáfora o alegoría de otro concepto ////////////////
/////////////////////////////////////////////////////
/////////////////////////////////////////////////////
/////////////////////////////////////////////////////
/////////////////////////////////////////////////////
/////////////////////////////////////////////////////
/////////////////////////////////////////////////////
/////////////////////////////////////////////////////
/////////////////////////////////////////////////////
/////////////////////////////////////////////////////

La finalidad de nuestros proyectos en Un mundo feliz es reflexionar sobre el sentido de la realidad para luego darle la interpretación más adecuada //////// Pensar el mundo a partir de imágenes permite acercarnos de manera diferente a los hechos y tener una opinión particular sobre las cosas //////// Hoy en día, la actividad del diseño exige un continuo ejercicio de nuestras capacidades creativas e imaginativas y una completa renovación ante un mundo complejo, incoherente y de difícil comprensión //////// En este sentido, el diseño debe ser no sólo creador de conceptos e imágenes sino crítico con los mismos //////// Debe mantener como rasgo característico un pensamiento democrático, que fomente la tolerancia, el aprendizaje de la diferencia y el respeto hacia el otro //////// Siempre en tensión entre múltiples campos de fuerza, la razón del diseño, si quiere seguir manteniendo un papel destacado y fundamentalmente útil, no puede dejar de ser razón insatisfecha y su ética, una ética del descontento //////////////

The "Pictopia" images are elements intending to suggest the essential ideas of a subject //////// They help to define it in a visual way, or allow an approach to some of its characteristics //////// They are useful to show questions, their causes and consequences //////// They may explain a subject or its structure //////// They're really useful to display examples and help us to state our opinion about the facts happened in a time and space either real or imagined //////// The narrator or designer is responsible for the selection and disposition of the narration, always taking a point of view //////// So, when manipulating images to create a story, he or she becomes a direct witness, showing just his or her own perspective //////// The visual story is a way to structure events in a personal and subjective way //////// But, last and all but least, it's that all is done with some intention, either real or distorted, true or liar, complex or synthesized, showing an ideological stand from the author of the iconic message ////////////// //////////////////////////////////////////////////////// //////////////////////////////////////////////////////// The "Pictopia" images represent much more things than what can be seen at first glance //////// They do have a high symbolic content that is more obvious in the relationships created by the combination of various elements //////// Design is, essentially, about creating meaningful relationships between text and image, and between some contiguous images //////// Each image broadcasts one or more meanings, depending on the image's own characteristics and the life experience of those who read it //////// But when more than one independent images are put together, they establish among them a series of meaningful relationships that modify their initial meaning, and give to all the whole a different and much more complex meaning //////// Those relationships allow an image to restrict, or expand, its meaning, when connecting with the image next //////// There are many ways to compose images, depending on our interests, creating tensions, equilibrium, parallelisms, antagonisms and complementation which give the image a certain meaning //////// So, if we put together different images with a similar meaning, they do reinforce one another, and can get to get a more radical meaning //////// If we use two opposing images and put them one next to the other, we'll reinforce the meaning of each one //////// If we connect two images referring to different contexts and places, we can put suddenly in con-nection some elements that do have a correspondence between them, and from that parallelism a new interpretation for both will appear //////// With this working method we can get the maximum of the graphic potential, and add a new meaning to each original meaning, obtaining in the process a metaphor or allegory of some other concept ////////////// //////////////////////////////////////////////////////// //////////////////////////////////////////////////////// //////////////////////////////////////////////////////// //////////////////////////////////////////////////////// //////////////////////////////////////////////////////// //////////////////////////////////////////////////////// The goal of our projects in Un mundo feliz ("A brave new world") is to think about the meaning of reality, and to give the more suited interpretation afterwards //////// Thinking the world in images allow us to approach facts in a different way and to have our own opinion about things /////// Nowadays, the design business asks for a continuous exercise of our creative and imagination skills, and a total renovation for a world which is complex, bizarre and hard to understand /////// So, design, must not only create concepts and images, but also be critical with them /////// Must keep as a characteristic trait a democratic thinking, which adds for tolerance, learning from the difference, and respect for the others /////// Always in tension between many force fields, the meaning of design, if is wanted to keep a main role and mainly useful, cannot but be a unsatisfied reason and its corresponding ethics, the dissatisfaction ethics ////////////////////////// //////////////////////////////////////////////////////// //////////////////////////////////////////////////////// //////////////////////////////////////////////////////// //////////////////////////////////////////////////////// //////////////////////////////////////////////////////// //////////////////////////////////////////////////////// //////////////////////////////////////////////////////// //////////////////////////////////////////////////////// //////////////////////////////////////////////////////// //////////////////////////////////////////////////////// //////////////////////////////////////////////////////// //////////////////////////////////////////////////////// //////////////////////////////////////////////////////////

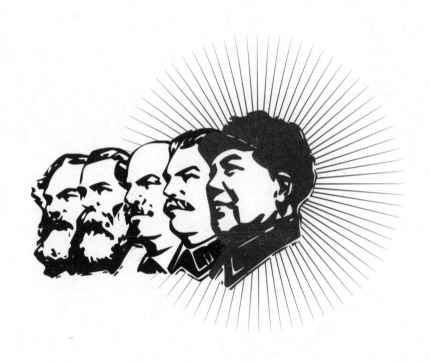

# INDEX
# ÍNDICE

**Agitprop** is a contraction of "agitation and propaganda" /////// It was originated in Bolshevist Russia, the future Soviet Union, where the term was a shortened form of Department for Agitation and Propaganda /////// The term propaganda in the Russian language didn't bear any negative connotation at that time /////// It simply meant "dissemination of ideas" /////// Propaganda was supposed to act on the mind, while agitation acted on emotions, although both usually went together, thus giving rise to the cliché "propaganda and agitation" /////// **Agitprop** es una contracción de "agitación y propaganda" /////// Palabra derivada del nombre del Departamento de Agitación y Propaganda creado en 1920 por el Comité Central del Partido Comunista soviético /////// Su objetivo era el de emplear el arte como método propagandístico del ideal revolucionario, llevar la cultura al pueblo para interesarlo en temas de estado como la educación, la sanidad, la situación militar, etc //////////////////////////////////////

# PICTO
# PIA
# IMAG

001 / 399 //////////////////////////////////////////////

**DANGER**

El abuso de alcohol mata ////// Los jóvenes de entre 14 y 25 años representan la franja de mayor riesgo y en la que se observan los principales accidentes o hechos de violencia por abuso de alcohol //////// El alcohol está implicado en el 40% de los accidentes automovilísticos y el 78% de estos accidentes son protagonizados por jóvenes examen/////// Alcohol abuse kills examen /////// Youngsters from 14 to 25 years old are those in greater risk, and among those are found the most of accidents and violence due to alcohol abuse //////// Alcohol has played a major role in about 40% of car crashes, and about 78% of those are related to youngsters //////////////////////////////////////////////////////////////////

PELIGRO

DANGER
PELIGRO

DANGER

PELIGRO
DANGER

DANGER

DANGER
PELIGRO

PELIGRO

DANGER
PELIGRO

PELIGRO

/////// **El juego de la muerte fue para la cultura azteca la única opción de hacer asequible el más allá ////////
Y ha llegado hasta nuestros días como uno de los rasgos característicos del mexicano: la fascinación por la
muerte o el temor a la vida /////// Una alternativa que transita entre el deseo y el miedo //////// Una línea divisoria
entre la vida y la muerte /////// The game of death was, for the Aztec culture, the only way to get to the afterlife ////////
And is present still today as one of the Mexican major traits: the Mexican fascination for death or fear for living ////////
That's a dilemma between desire and death //////// A thin red line between life and death //////////////**

# GUANTANAMO

La finalidad de las prisiones ha ido cambiando a través de la historia /////// Pasó de ser un simple medio de retención para el que esperaba una condena, a ser una condena en sí misma /////// Un medio que tenía como objetivo el proteger a la sociedad de aquellos que pudieran resultar peligrosos para la misma a la vez que se intentaba su reinserción /////// Pero también podía ser utilizado como un medio de presión política en momentos difíciles /////// The purpose of jails has changed throughout history /////// They changed from a transitional detention method to a punishment by themselves /////// A way to protect society from those who could be dangerous, trying their reinsertion at the same time /////// They've also been used as a method of political pressure ////////////////////

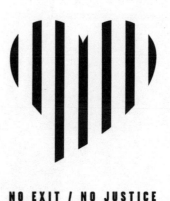

NO EXIT / NO JUSTICE

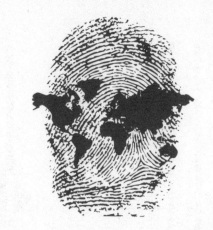

Identidad es la distinción, sea del tipo que sea, entre cualquier persona, animal o cosa y sus semejantes ///////
También puede referirse a la consciencia de ser uno mismo //////// La consciencia es definida en general como el
conocimiento que el ser humano tiene de sí mismo y de su entorno //////// Individualismo es la actitud que lleva a
actuar y pensar de modo independiente, con respecto a los demás o frente a normas establecidas /////// Una tendencia
que da prioridad a los derechos del individuo frente a los de las estructuras sociales /////// Identity is just the difference,
of any kind, between any person, animal or thing, and those akin //////// But also relates to the awareness of being
oneself //////// Consciousness is defined as the knowledge that a human being has about him or herself, and his or
her environment //////// Individualism is the behavior that leads to act and think in an independent way respect to
the others or the current rules /////// It's a trend which values better the rights of the individual than those of social
structures ///////////////////////////////////////////////////////////////////////////////////////////////////

**El emparejamiento selectivo es la tendencia de un sujeto a emparejarse con otros individuos que se asemejan a él en algún aspecto //////// Este término psicológico es en realidad aplicable a cualquier especie que tenga reproducción sexual, pero se ha estudiado sobre todo en humanos, donde el factor clave encontrado no ha sido una característica de la personalidad, sino el CI //////// El emparejamiento selectivo conllevaría una mayor heredabilidad de los rasgos físicos, de personalidad o de inteligencia, dándose un mayor parecido en esos rasgos entre los hermanos de una misma familia ///////// En humanos, la estratificación social aumentaría como resultado de este proceso ///////** Selective coupling is the trend that a subject has to look for coupling with other individuals related to him or her in some aspect /////// This psychological term is actually useful for any species with sexual reproduction, but has been specially studied in humans, where observed is not personality the key factor //////// Selective coupling would add to a major inheritance of physical, personality or intelligence traits, and those traits would be found more often between relatives of a same family ///////// Among humans, social schism would grow as a result of this process /////////////

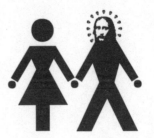

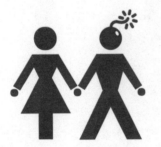
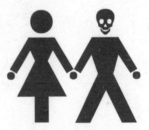

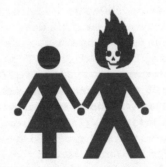

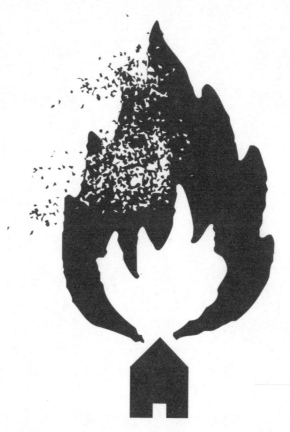

La palabra hogar se usa para designar el lugar donde una persona vive, donde siente seguridad y calma //////// En esto se diferencia del concepto de casa, que sencillamente se refiere a un lugar habitado //////// Una persona sin hogar es aquella que vive en las calles de las ciudades, y temporalmente en albergues, a causa de una ruptura encadenada, brusca y traumática de sus lazos familiares, sociales y laborales //////// Patria //////// Dícese de la tierra natal o adoptiva con la que un ser humano se siente ligado por vínculos afectivos, culturales e históricos //////// El significado suele estar unido a connotaciones políticas o ideológicas, y por ello es objeto de diversas interpretaciones así como de un uso propagandístico //////// Los "anti-patriotas" dicen que la patria es sólo un invento del hombre, que sirve para separar a los seres humanos y hacer más difícil el trabajo de vivir todos juntos /////// The word "home" is used to mean the place where someone lives and feels safe //////// Thus is different to a "house", which is simply an inhabited building //////// A homeless person is that one which lives in the city streets and transitive lodging, due to a chained breakage, sudden and traumatic, of all their family, social and work links //////// Homeland is the birth or adoptive land to which a human being feels linked to with affective, cultural and historical links //////// Its meaning, more often than not, has deep political or ideological connotations, and so is subject to many interpretations, as is to propaganda use //////// The "non-patriots" say that "homeland" is just an invention of mankind, only useful to segregate human beings /////////////////////////////////////////////////////////////////////////////////

Algunos grupos de personas opinan que a los animales les son negados los derechos básicos //////// Estos grupos sostienen que durante siglos, los animales han existido con la única finalidad de ser utilizados en beneficio humano //////// Afirman que cuando se diseñan leyes que hacen referencia a los animales, éstas se centran en la utilidad que pueda tener el animal para las personas, y no en sus intereses //////// Algunos pensadores, como por ejemplo Gary Francione, creen que un cambio leve en la legislación sería insuficiente para dotar a los animales de derechos //////// Afirman que los intereses de los propietarios de animales siempre estarán por encima de los intereses de los animales //////// Por ello, defienden que la solución pasa por dar a los animales la libertad de no pertenecer a nadie mas que a sí mismos /////// Some people think that animals are denied even the most basic rights //////// These groups state that, during centuries, animals' only purpose has been being used for human profit //////// They argue that, any time a law relating to animals is made, it deals just with the profit than humans can obtain, and not with the animals' welfare //////// Some thinkers, like Gary Francione, say that a change in law is needed to give more rights to animals //////// Also, they hold that animal owners' interests are usually more important than animals' welfare //////// So, they hold that the solution to the problem must involve giving the animals the freedom of not belonging to anyone else but themselves ////////////////////////////////////////////////////////////////////////////////////////////////////

FREEDOM

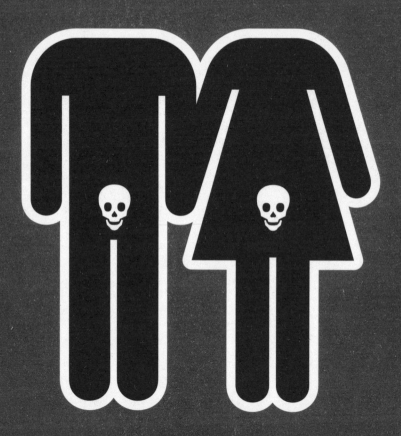

La complejidad de los comportamientos sexuales de los humanos es producto de su cultura, su inteligencia y de sus complejos lazos sociales //////// Sin embargo, el motor base del comportamiento sexual humano siguen siendo los instintos, aunque su forma y expresión dependen de la cultura y de elecciones personales //////// Esto ha dado lugar a una gama muy compleja de comportamientos y costumbres //////// The complexity of sexual behavior in humans is a result of their culture, intelligence and complex social links //////// The basic engine of human sexual behavior, though, is still instinct, even if its patterns and expressions are dependent on culture and personal options //////// This has resulted in a broad spectrum of behaviors and habits //////////////////////////////////////////////////////

/////// **Target (objetivo) es un anglicismo también conocido como público objetivo, grupo objetivo, mercado objetivo o mercado meta //////// Este término se utiliza habitualmente en publicidad para designar al destinatario ideal de una determinada campaña, producto o servicio //////// Y tiene relación directa con el marketing ///////** The target is a word to describe the intended public, group or market, which has been incorporated into many foreign languages /////// This word is commonplace in advertising to mean the ideal recipient of some campaign, product or service /////// It's directly related to marketing //////////////////////////////////////////////////////////

 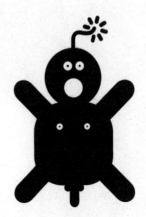

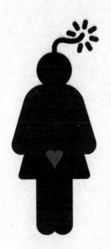 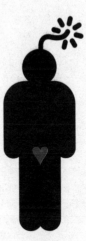

**Al igual que los otros primates, los seres humanos utilizan la excitación sexual con fines reproductivos y para el mantenimiento de vínculos sociales, pero agregándole el goce y el placer //////// El sexo también desarrolla facetas profundas de la afectividad y la conciencia de la personalidad //////// Muchas culturas dan un sentido religioso o espiritual al acto sexual y ven en ello un método para mejorar la salud ///////** Just like other primates, human beings use sexual excitation with reproductive goals and to keep social links, but with added pleasure //////// Sex also helps to develop in deep some aspects of affectivity and personality consciousness //////// Many cultures give an added religious or spiritual meaning to sex, and see in it a way to improve health //////////////////////////////////

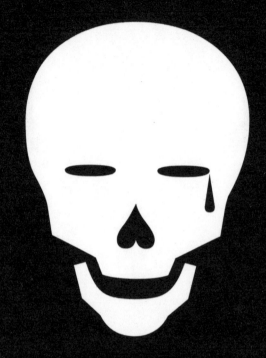

La muerte es el fin de la vida /////// El evento de la muerte es la culminación de la vida //////// Sinónimos de muerto son *occiso* (muerto violentamente) y difunto //////// Se suele decir que una de las características de la muerte es que es definitiva /////// Los científicos no han sido capaces hasta ahora de presenciar la recomposición del proceso homeostático desde un punto termodinámicamente irrecuperable //////// Sin embargo, hay quien no está convencido de que la muerte sea siempre y necesariamente irreversible /////// Algunas personas creen en un poder sobrenatural después de la muerte, mientras que otros tienen fuertes esperanzas en el desarrollo de procesos que paralicen el deterioro termodinámico de un cuerpo orgánico sin la función homeostática, almacenarlo y aplicar técnicas de reanimación como la criogenia /////// Death is the end of life /////// The event of death is the climax of life //////// Synonyms for "dead" are also murdered (if it's with violence) and late //////// It is often said than one of the main traits of death is that it's ultimate //////// Scientists haven't yet been able to witness the rebuilding of the homeostatic process from a thermodynamic point of no return //////// There are those, though, who aren't sure that death is always, and unavoidably, irreversible //////// Some people believe in a supernatural power after death, while some other keep the hope in the development of processes which could stop the thermodynamic decay of an organic body without homeostatic function, by preserving it and using recovery techniques, like cryogenics ////////////////////////////////////////////

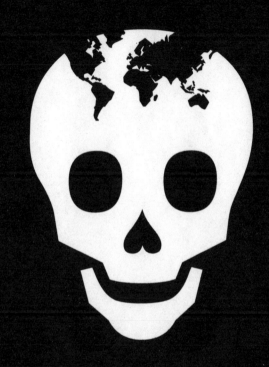

La violencia es un comportamiento deliberado que causa daños físicos o psicológicos a otros seres humanos, animales y cosas //////// Se asocia con la agresión psicológica o emocional, a través de amenazas u ofensas //////// Algunas formas de violencia son sancionadas por la ley o la sociedad, otras son crímenes //////// En cada sociedad se aplican distintos estándares en cuanto a las formas de violencia que son o no aceptadas /////// Violence is an intended behavior that causes damage, either physical or psychological, to other human beings, animals and things //////// It is related with physical or psychological assault, by means of threats or offences //////// Some forms of violence are respected by society, other are a crime //////// Not all societies share the same view about which forms and uses of violence could be acceptable ///////////////////////////////////////////////////////////////////////////////////////////

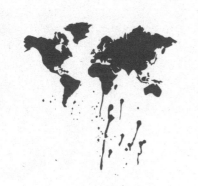

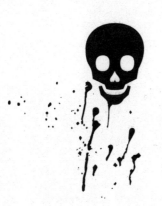

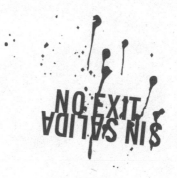

NO EXIT
SIN SALIDA

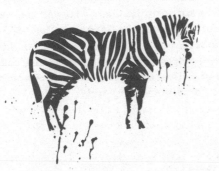

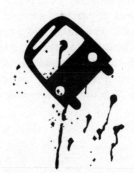

Una crisis humanitaria es una situación de emergencia en la que se prevén necesidades masivas de ayuda humanitaria en un grado muy superior a lo que podría ser habitual, y que si no se suministran con suficiencia, eficacia y diligencia, desemboca en una catástrofe humanitaria //////// Surge por el desplazamiento de refugiados o la necesidad de atender *in situ* a un número importante de víctimas de una situación que supera las posibilidades de los servicios asistenciales locales, bien por la magnitud del suceso (incluso en países desarrollados como el Katrina en los USA), bien por la precariedad de la situación local (lo habitual en los países subdesarrollados) //////// Las causas pueden ser crisis políticas (guerra internacional o civil, persecución de una minoría) crisis ambientales, que a su vez pueden ser previsibles (malas cosechas por sequía, plagas o en todo caso mala planificación, que pueden producir hambrunas), poco previsibles (huracanes, monzones) o totalmente imprevisibles (terremotos, tsunamis) /////// A human (rights) crisis or disaster is an emergency situation where massive help is needed, in much a true exceptional degree, and if that help is not provided with enough quantity, efficiency and haste, ends up in a true catastrophe //////// They appear by refugee displacement, or the need of caring in situ of a huge number of victims, which overwhelm the capacities of local help services, either by the magnitude of the event (even in First World countries, like the Katrina crisis), or by a conflictive theater (as usual in Third World countries) //////// The reasons behind may be political crisis (international or civil war, ethnic cleaning), weather crisis, which in turn may be predictable (bad crops due to drought or bad planning, which may lead to famine), or mildly predictable (hurricanes, monsoons) or absolutely unpredictable (earthquakes, tsunamis) /////////////////////////////////////////////////////////////////

Las categorías de personajes del mito incluyen, entre otros, al héroe cultural, dios que muere y resucita, diosa madre, etc //////// Uno de los medios más comunes de clasificación es mediante la utilización de oposiciones binarias //////// Dios y diablo, blanco y negro, viejo y joven, alto y bajo; son las características que reflejan la necesidad humana de convertir diferencias de grado en diferencias de clase //////// Por eso se dice que los mitos son muy importantes para una sociedad o una cultura /////// The character archetypes in myth include, among others, the ethnic hero, the god which dies and is reborn, the Mother Goddess, etc //////// One of the most usual classifications is by means of dualistic oppositions //////// God and devil, black or white, young or old, long and short /////// These are the traits that show the human need for transforming degree differences in class differences //////// That is why is said that myths are so important for a society or culture ///////////////////////////////////////////////////////////////////////////////

/////////////// **Infección es el término clínico utilizado para denominar la colonización de un organismo huésped por especies exteriores //////// Se considera que el organismo colonizador es venenoso y/o mortífero para el funcionamiento normal y la supervivencia del huésped, por lo que dicho microorganismo es considerado como el elemento que origina y desarrolla las enfermedades ////////** "Infection" is the medical term used to define the colonization of a host body by some alien species //////// It is thought that the colonizing organism is dangerous or lethal for the normal functions and/or survival of the host body, so that organism is considered as the cause of apparition and development of diseases ////////////////////////////////////////////////////////////////////////////////////////////////

**El pacifismo es la oposición a la guerra y a otras formas de violencia expresadas a través de un movimiento político, religioso, o como una ideología específica //////// Los pacifistas absolutos rechazan la violencia en cualquiera de sus formas, considerando que todo acto violento genera más violencia, siendo contraproducente su uso //////// Pacifism is opposition to war and other forms of violence expressed through a political or religious movement or as an ideology by itself //////// The absolute pacifists refuse violence of all kind, thinking that any violent act creates more violence, and so its use always ricochets //////////////////////////////////////////////////////////////////////////////////**

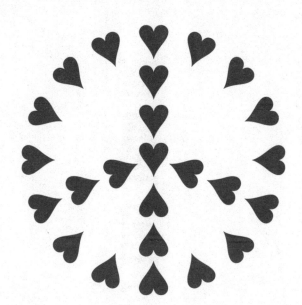

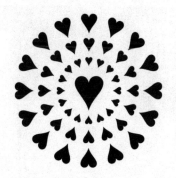

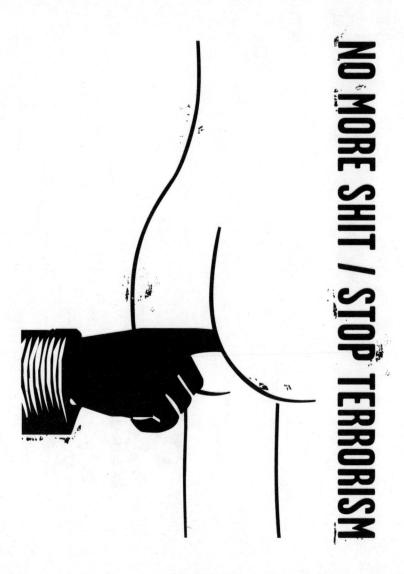

**NO MORE SHIT / STOP TERRORISM**

///////////////////////// **Por norma general, se considera violenta a la persona que se niega a razonar //////// Suele ser de carácter dominantemente egoísta //////// Lo que se obtiene con violencia, solamente se puede mantener con violencia //////// Los medios violentos nos darán una libertad violenta /////// Gandhi ///////** As a rule of thumb, any person who denies reasoning may be considered as a violent one //////// He or she often has an egoist attitude. //////// What is obtained through violence, can only be kept by violence /////// Violent means will give us a violent freedom /////// Gandhi /////////////////////////////////////////////////////////////////////

MASACRE

maltratadas

VIOLENCIA
TORTURA
TERROR

**Para dar malas noticias, el profesional de las RRPP debe tener empatía con las audiencias afectadas //////// Ser consciente de la necesidad de ofrecer una información transparente //////// Reconocer el derecho de la sociedad a recibir esta información ///////// Es mejor reconocer que no se tiene toda la información, que ocultarse o dar datos inconexos y sin sentido //////// Es mejor anteponer el respeto por los afectados, que dar la noticia sin haberles informado primero //////// Es mejor pedir tiempo, que dejarse llevar por las urgencias de un momento de nerviosismo /////// A PR who brings bad news must have empathy with those affected //////// Be well aware that he or she needs to produce clear information //////// Accepting that society has its right to receive this information //////// It's better to accept that one hasn't a full information, than hiding or giving nonsensical, unlinked data //////// It's better to put first the respect for the victims, than broadcasting the news without having them informed beforehand //////// It's better to ask for some more time, than going with the flow in a moment of rush //////////////////////////////////////////**

1

NEW YORK
MADRID

# LIBERPAZ
# IGUALPAZ
# FRATERNIPAZ

El derecho es el orden normativo e institucional de la conducta humana en sociedad inspirado en postulados de justicia, cuya base son las relaciones sociales existentes que determinan su contenido y carácter /////// En otras palabras, es el conjunto de normas que regulan la convivencia social y permiten resolver los conflictos interpersonales ///////
Rights are the institutional and ruling order of human behavior while in society, inspired in justice postulates, and has its basis in the social relationships being, which shape their content and spirit //////// That is, they're the block of rules that regulate society cohabitation, and allow resolution for interpersonal conflict ///////////////////////

fr✗ter✗id✗d
libert✗d
igu✗ld✗d
i✗hum✗✗id✗d

//////// El día Internacional de la Eliminación de la Violencia contra la Mujer fue decretado por la Asamblea General de las Naciones Unidas en su resolución 50/134 el 17 de diciembre de 1999 //////// La propuesta la realizó la República Dominicana con el apoyo de 60 países más para celebrarlo todos los años el 25 de noviembre //////// El motivo que llevó a este país a solicitar este día fue por el macabro asesinato de las hermanas Patria, Minerva y María Teresa Mirabal un 25 de noviembre de 1960 a manos del dictador dominicano Rafael Leónidas Trujillo (1930-1961) //////// The International Day for the Elimination of Violence against Women was established by the UN General Assembly resolution 54/134 of 17 December 1999 //////// The proposal came from the Dominican Republic and some 60 other countries, and November 25 (yearly) was marked //////// This date was chosen by this country due to the brutal assassination of the Mirabal sisters, Patria, Minerva and María Teresa, on 25 November 1960, on orders of Dominican dictator Rafael Leónidas Trujillo (1930-1961) ///////////////////////////////////////////////////////////////////

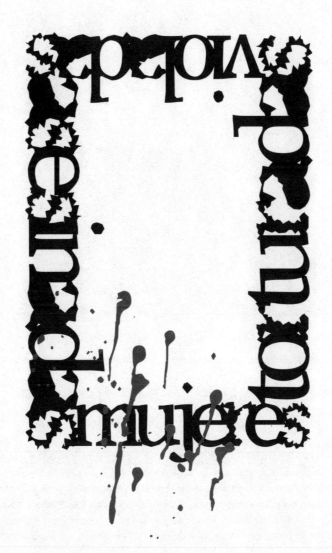

# CAVE CANEM

Pitbull, rottweiler, dobermann, mastín napolitano, tosa japonés, dogo argentino //////// Éstos son los perros que quedarían bajo control al promulgarse la ley de animales peligrosos //////// Es lógico y humano tener este tipo de animales como mascotas //////// Sólo dueños tan desquiciados como sus animales, pueden tomar la opción de tenerlos en sus hogares, donde al primer descuido también se vuelven en contra de ellos mismos /////// **Pitbull, rottweiler, dobermann, Neapolitan mastiff, Japanese tosa, Argentinian dogo...** //////// **If some law against dangerous animals was issued, these are the dogs that would be kept under control //////// Seems like a paradox having these kind of animals as a pet //////// Only the most insane of owners can even consider the option of having those in their homes, where they'll turn against their "masters" at the first chance /////////////////////////////////////////////**

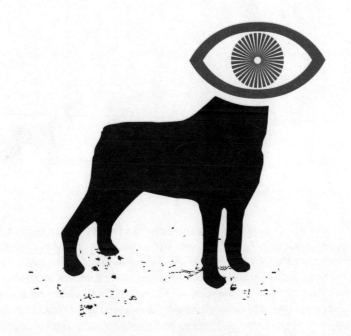

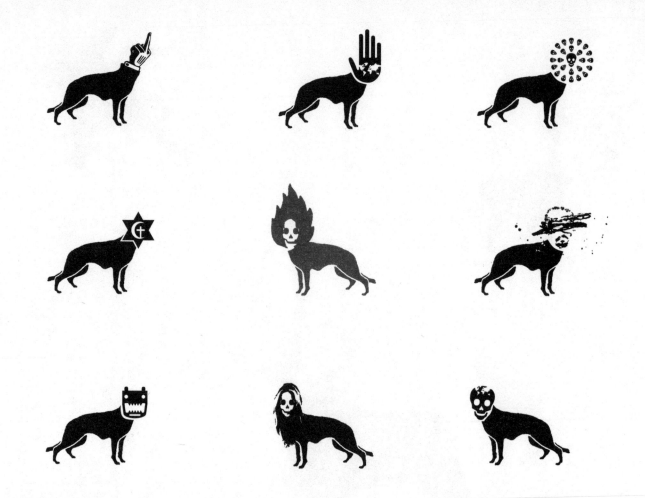

111
112
113
114
115
116
117
118
119

Monstruo (del latín *monstrum*) es un término para cualquier caso de criatura legendaria, que con frecuencia se suele encontrar en mitología, leyendas y cuentos de terror //////// Un monstruo es un ser de apariencia temible y peligrosa, el cual tiene como objetivo matar, destruir y acabar con el medio que lo rodea //////// Existen desde la antigüedad, en la mitología griega podemos recordar al Minotauro, una bestia con cuerpo de hombre y cabeza de toro, a Medusa, la mujer con la cabeza llena de serpientes y algunos avistamientos en el mundo de extrañas criaturas, como en el Lago Ness, el Yeti de los himalayas, el chupacabras en algunos países de América, etc //////// "Monster" (from Latin *monstrum*) is a word for any kind of legendary creature, which often are found in many myths, legends and horror tales //////// A monster is some creature of fearful and dangerous appearance, whose objetive is to kill, destroy and terminate its neighboring environment //////// They do exist since ancient times; in Greek mythology, there are the well remembered Minotaur (a beast with a man's body and a bull's head), Medusa (the snake-haired woman) and, also, the folky appearances of strange creatures, like Nessie, the Himalayan Yeti, the "chupacabras" in some Latin American countries, etc //////////////////////////////////////////////////////////////////////////////

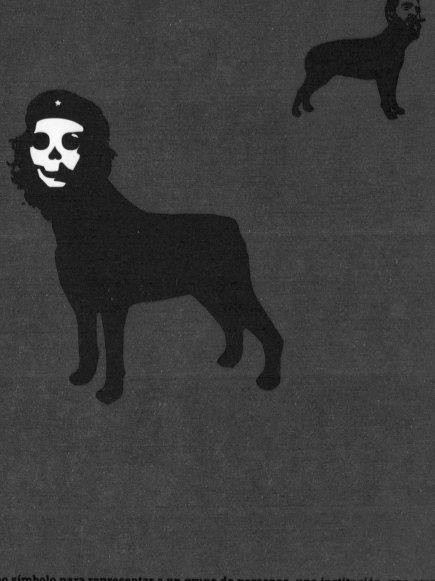

Una mascota es un ser que sirve como símbolo para representar a un grupo de personas, una institución, una empresa o un acontecimiento importante //////// Para hacer de mascota, se acostumbra a utilizar la imagen más o menos transformada de un animal que tiene una relación, a veces bastante remota, con el grupo o el acontecimiento que representa //////// A mascot is a being that is adopted as a symbolic figure by a group, an institution, an enterprise or some main event //////// For a mascot, it is used a more or less morphed image of an animal with some relationship, sometimes very weak, with the represented group or event ///////////////////////////////////////////////////

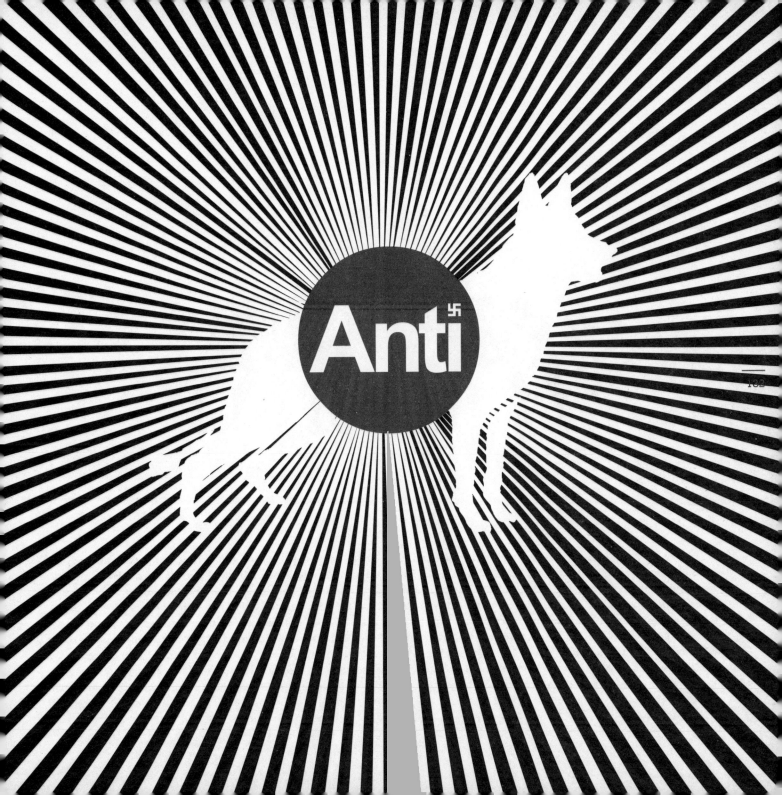

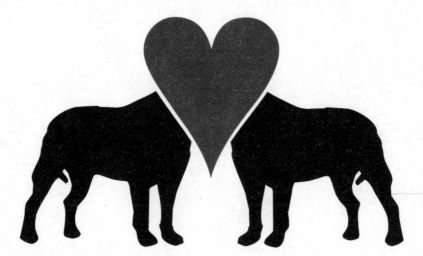

/////////////////// **La Heráldica es la ciencia y arte auxiliar de la historia que estudia la composición y significado de los escudos de armas o blasones** //////// **La Heráldica nace alrededor del siglo XII en el ámbito europeo occidental, siendo una de las ramas del conocimiento que han perdurado con menos cambios hasta la actualidad** //////// **De su inicial utilidad —identificar al guerrero cubierto por armadura, así como al individuo como perteneciente a un determinado bando en la batalla— ha extendido su ámbito para abarcar la identificación de personas, corporaciones, entidades políticas y otras, encontrándose en la actualidad muy cercana a la cultura de comunicación visual (diseño de marcas, logotipos, etc…)** /////// Heraldry is the art and science, related to history, which studies the composition and meaning of blazons and coats of arms /////// Heraldry was born by 12th century in Western Europe, and it's one of the few branches of knowledge that have been transmitted mostly unchanged until today /////// At first, it served to identify an armor—clad warrior, and/or to which battling side did he belong— but later, its meaning was extended, and so heraldry includes today the identification of individuals, corporations, political entities and many others, being very close to the visual communication culture (brand and logo design, etc.) ///////////////////////////////////////

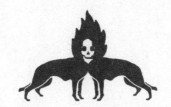

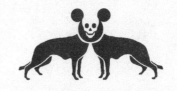

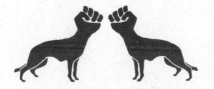

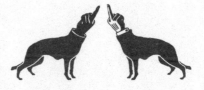

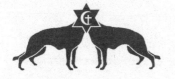

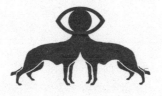

El preservativo (término proveniente de preservar la vida), también llamado condón, es un elemento que se utiliza como método anticonceptivo y de prevención de algunas enfermedades de transmisión sexual //////// Consiste en una funda que se coloca sobre el pene erecto; o una bolsa que se coloca dentro de la vagina antes del inicio del coito //////// Para su fabricación se usan diversos materiales, siendo el más común de hule, látex natural, aunque aún se fabrican en tejidos animales, y ya se dispone de materiales sintéticos, como el poliuretano //////// The preservative (word which comes from "life preservation"), also called condom, is an object used as contraceptive method, and to prevent some sexual transmission diseases //////// It's a covering to put over the erect penis, or a bag, inserted in the vagina, prior to the beginning of coitus //////// It can be made from different materials, being natural latex the more used, though some are still made of animal textiles, and there are synthetic materials, like polyurethane, already available /////////////////////////////////////////////////////////////////////////////////////////////

143
144
145

\\\\\\\\\\ Generalmente los términos "preservativo", "condón", "profiláctico" se usan de manera formal \\\\\\\\\\ Algunos académicos prefieren el término "condón", ya que sostienen que este dispositivo no tiene una efectividad 100 % absoluta en su función de "preservativo" (preservar de la concepción) o "profiláctico" (profilaxis de ETS o enferma- dades de transmisión sexual) \\\\\\\\\\ Sin embargo, es más conocida la forma vulgar que se usa en cada país para referirse al preservativo; así en España se le llama "condón", en Argentina y Uruguay "......", en Chile "gorrito", en Perú "poncho" o "jebe", esto último por utilizar la palabra "jebe" como sinónimo de ...... en otros países "globo" y "paracaídas". \\\\\\\\\\ En Estados Unidos se le llama rubbers (gomas', en plural) y en ...... ido johnny (juanito,) o love glove (guante del amor.) \\\\\\\\\\

//////////Generalmente los términos "preservativo", "condón" y "profiláctico" se usan de manera formal ////////
Algunos académicos prefieren el término "condón", ya que sostienen que este dispositivo no tiene una efectividad 100
% absoluta en su función de "preservativo" (preservar de la concepción) o "profiláctico" (profilaxis de ETS o enferme-
dades de transmisión sexual) //////// Sin embargo, es más conocida la forma vulgar que se usa en cada país para
referirse al preservativo; así en España se le llama "condón", en Argentina y Uruguay "forro", en Chile "gorrito", en
Perú "poncho" o "jebe", esto último por utilizar la palabra "jebe" como sinónimo de "látex"; en otros países "globo"
y "paracaídas" //////// En Estados Unidos se le llama rubbers ('gomas', en plural) y en Reino Unido johnny ('juanito')
o love glove ('guante del amor') //////// Though the words "preservative", "condom" and "prophylactic" are equally
used, some scholars prefer the word "condom", because —they say— this device does not have a 100% efficiency in its
"preservative" function (preserving from conception) neither as "prophylactic" (prophylaxis of sexual transmission
diseases) //////// But what is more known is the street word used in each country to speak of condoms; so, in Spain it's
called "condón", "forro" in Uruguay and Argentina, "gorrito" in Chile, "poncho" or "jebe" (meaning "latex") in Peru,
"globo" o "paracaídas" //////// In the USA, they're called rubbers, and Johnny or love glove in the UK ///////

/////// **El tabaco es un producto vegetal obtenido de las hojas de varias plantas del género nicotina (en especial** *nicotina tabacum*) **altamente adictivo, aunque se comercializa de forma legal //////// Su consumo se encuentra muy extendido por todo el mundo //////// Su composición está formada por el alcaloide nicotina, que se encuentra en las hojas en proporciones variables (desde menos del 1% hasta el 12%) //////// El resto es el llamado alquitrán, una sustancia obscura y resinosa compuesta por varios agentes químicos, muchos de los cuales se generan como resultado de la combustión (cianuro de hidrógeno, monóxido de carbono, dióxido de carbono, óxido de nitrógeneo, amoníaco, etc)**
/////// **Tobacco is a vegetal product, obtained from the leaves of different nicotina genus plants (specially the nicotina tabacum), highly addictive, though sold legally //////// Its consume is very extended throughout the world //////// It's partly composed by the alkaloid nicotine, which is found in the leaves in different ratios (from less than 1% to 12%) /////// The rest is mainly tar, a dark and resinous substance composed by different chemical agents, many of which are generated in its combustion (hydrogen cyanide, carbon monoxide, carbon dioxide, nitrogen oxide, ammonia, etc)**

/////// **Una bomba es un dispositivo explosivo** //////// **Generalmente es un recipiente especial lleno de material explosivo diseñado para causar mayor o menor destrucción cuando se activa** //////// **La explosión de una bomba ha de estar controlada, por un reloj, por un control remoto, por un sensor de presión, por radar o por el contacto entre otros** //////// **La palabra viene del griego "bombos", una onomatopeya similar a "boom"** //////// A bomb is an explosive device //////// It's normally a special recipient full with explosive material, intended to break havoc upon activation //////// A clock, remote control, pressure sensor, radar or other means, control a bomb's explosion //////// The word is derived from Greek "bombos", onomatopoeia like "boom" //////////////////////////////////////////////

154
155
156
157
158
159

La memoria humana es aquella potestad que permite al ser humano retener experiencias pasadas //////// Se subdivide en una serie de sistemas, cada uno de los cuales posee diferentes funciones como, por ejemplo, almacenar información por unos segundos (memoria a corto plazo) o para toda la vida (memoria a largo plazo), información conceptual o eventos de la vida cotidiana, etc //////// Los sistemas de memoria sobre los que existe mayor consenso entre los investigadores son: memoria sensorial, memoria operativa ( memoria a corto plazo) y memoria a largo plazo (declarativa y procedimental) /////// Human memory is that ability that allows human beings to keep the past experience //////// It's composed of a series of subsystems, each of which does a different function, like, for instance, keeping information just for some seconds (short term memory) or for all life (long term memory), conceptual information, or daily life events //////// Those memory subsystems about which there is a major agreement among investigators are: sensorial memory, operative memory (short term) and declarative and procedural memory (long term) ////////////

Contra
la pena
de
muerte
Against
the
death
penalty

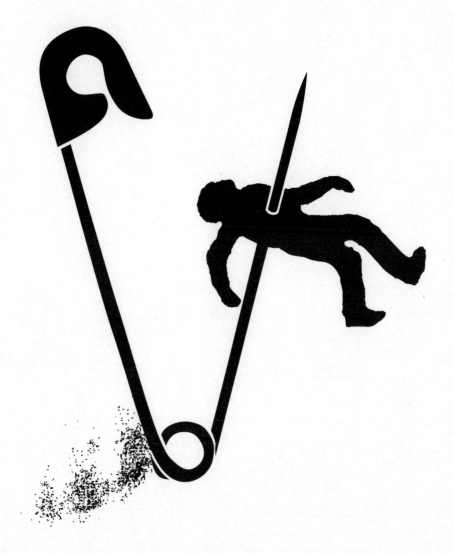

La pena capital o pena de muerte es la ejecución de un prisionero como castigo por un crimen o delito ///////// La expresión proviene del indoeuropeo *caput*, "cabeza", a través del latín *capitalis* ///////// Así, etimológicamente, la pena capital es el castigo impuesto a un crimen tan grave que merece la decapitación ///////// El 10 de octubre se celebra el Día Mundial para sensibilizar a la población //////// Capital or death penalty is the execution of a prisoner as a punishment for a crime or offence //////// The expression comes from *caput*, "head", through Latin *capitalis* //////// So, etymologically, the "capital penalty" is the penalty for a serious crime that deserves beheading //////// The World Day to raise people's conscience about this extreme measure is October 10 /////////////////////////

\\\\\\\\\\\\\ La pena capital o pena de muerte es la ejecución de un prisionero como castigo por un crimen o delito \\\\\\\\\\\\\

**La memoria histórica es un concepto historiográfico de desarrollo relativamente reciente, que puede atribuirse en su formulación más común a Pierre Nora, y que viene a designar el esfuerzo consciente de los grupos humanos por entroncar con su pasado, sea éste real o imaginado, valorándolo y tratándolo con especial respeto //////// "Historic memory" is a relatively new concept in historiography, that can be traced in its most usual expression to Pierre Nora, and which comes to mean the intended efforts of a human group to link to their past, either true or imagined, giving it a high value and respect /////// The word is, by itself, an innecessary repetition /////////////////////////////////**

GAYS & LESBIANS

La igualdad social es una situación según la cual las personas tienen el mismo nivel social en algún aspecto \\\\\\\\\\\ Existen diferentes formas de igualdad, dependiendo de las personas y de la situación social particular \\\\\\\\\\\ Por ejemplo, la igualdad entre personas de diferente sexo, igualdad entre personas de distintas razas, igualdad entre personas discriminadas o de distintos países con respecto a las oportunidades de empleo o la igualdad de diferentes razas respecto a derechos de tránsito, de uso de transportes públicos o de acceso a la educación \\\\\\\\

GAYS & LESBIANAS

La igualdad social es una situación según la cual las personas tienen el mismo nivel social en algún aspecto //////// Existen diferentes formas de igualdad, dependiendo de las personas y de la situación social particular //////// Por ejemplo, la igualdad entre personas de diferente sexo, igualdad entre personas de distintas razas, igualdad entre personas discriminadas o de distintos países con respecto a las oportunidades de empleo o la igualdad de diferentes razas respecto a derechos de tránsito, de uso de transportes públicos o de acceso a la educación /////// Social equality is that state in which people have, in some aspect, the same social status //////// There are different forms of equality, depending on people and the actual social state //////// For instance, equality between people of different gender, ethnic origin, people who are margined in other way or are from different countries, respect to job opportunities, or equality between different ethnicity about the right to transit or access to education ////////////////////////////

El problema de las parejas plantea que, dado un conjunto de "n" hombres y "n" mujeres y la información necesaria sobre la preferencia de cada hombre por cada mujer y viceversa, el problema consiste en encontrar un algoritmo que encuentre todos los emparejamientos estables //////// Un emparejamiento es estable si no existe un hombre o mujer que prefiera más a la pareja de otro frente a la suya //////// Suponemos que los hombres y las mujeres están numerados de "1" a "n" //////// Una solución consiste en una asignación de hombres a mujeres (o viceversa) de forma que a toda mujer le corresponde uno de los hombres existentes y cada hombre ha sido asignado una sola vez; además debe cumplirse el criterio de estabilidad //////// The coupling problem states that, for a given group of "n" men and "n" women, and having precise information about each man's preferences for each woman, and vice versa, some algorithm is to be found which leads to "stable" couples //////// A couple is "stable" if there is no man and no woman who wants no one else's couple more than his or hers //////// Let's suppose that men and women are numbered from "1" to "n" //////// There's a solution consisting in an assignment of men to women (or vice versa) in a way such as to each woman receives one of the available man, and each man has been assigned just once; also, it must be "stable", too //////////

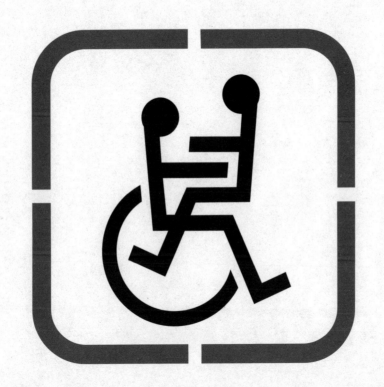

La invasión de Irak de 2003 (también llamada Guerra de Irak, Segunda Guerra del Golfo, Tercera Guerra del Golfo y, por la parte militar estadounidense, Operación Libertad Duradera) fue una guerra entre Irak y una coalición de países liderados por los Estados Unidos que causó el derrocamiento de Saddam Hussein y la ocupación de Irak por parte de tropas norteamericanas violando la ley internacional /////// The invasion of Iraq in 2003 (also called Iraqi War, 2nd Gulf War, 3rd Gulf War and, in the US, Operation Enduring Freedom) was a war between Iraq and a US-leaded coalition of nations, that caused Saddam Hussein's fall and the occupation of Iraq by US troops, in conflict with international law

Un accidente de tráfico es aquél en el que se ve involucrado al menos un automóvil u otro tipo de vehículo de transporte por carretera //////// El accidente más grave es aquél donde resultan víctimas mortales //////// Los accidentes de tráfico más graves suelen ocurrir básicamente por //////// Efectuar adelantamientos en lugares prohibidos //////// Choque frontal muy grave y peligroso //////// Saltarse un semáforo en rojo o un stop o ceda el paso (choque lateral grave) //////// Circular por el carril contrario (en una curva o en un cambio de rasante) //////// Volcar o salirse de la carretera (generalmente por exceso de velocidad, o condiciones climatológicas adversas. hielo, lluvia, nieve, etc) //////// Atropellar a un peatón... //////// A traffic accident is that in which there is involved at least a car or some other type of road vehicle //////// The most serious accidents are those with mortal victims. //////// The most serious accidents often happen as a result of overtaking in forbidden places //////// Frontal collisions //////// Proceeding past a red semaphore, or a Stop or Give way/yield sign (lateral serious collision) //////// Driving in the wrong lane (in a curve or gradient) //////// Overturning or going off track (usually due to excess speed, or bad weather, ice, rain, snow, etc.) //////// Running over a pedestrian... //////////////////////////////////////////////////////////

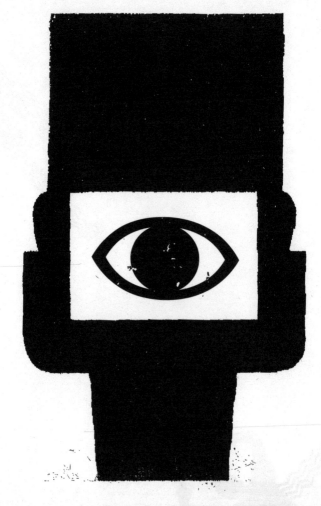

//////// En el siglo **XX**, justo en el periodo que triunfa la Bauhaus, nace la disciplina del diseño funcionalista ////////
El funcionalismo elimina los elementos sobrantes, de forma que prima la función, la eficacia frente a la forma ////////
Otto Neurat, filósofo vienés, y Gerd Arntz, artista alemán, inventan en 1924 Isotype: una forma de transmitir información
a través de un sistema universal icónico //////// Pretende utópicamente ser una galería de pictogramas y símbolos
capaces de explicar la realidad más allá de las palabras, de una manera muy visual, básica y simple //////// In the
20th century, just when the Bauhaus is in its apogee, the discipline of functionalist design is born //////// Functionalism
gets rid of superfluous elements, so function stands out; efficiency over shape /////// Otto Neurat, philosopher from
Vienna, and Gerd Arntz, artist form Germany, invented Isotype in 1924: a way to deliver information by means of a
universal iconic system //////// Utopianly, it aspires to be a gallery of pictograms and symbols able to explain reality
beyond words, in a very visual, easy and simple way //////////////////////////////////////////////////////////////////

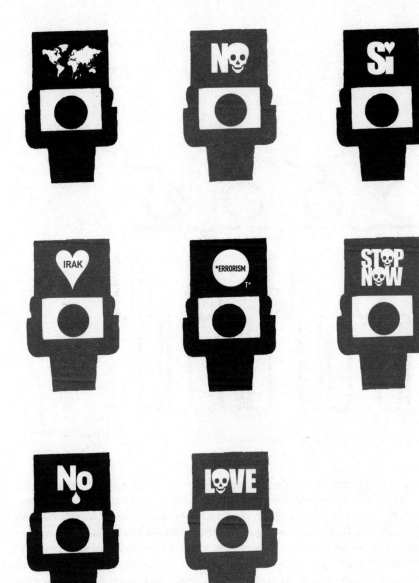

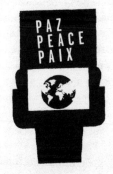

/////// Desde el punto de vista metodológico, se puede considerar terrorista al grupo que perpetra secuestros, atentados con bombas, asesinatos, amenazas y coacciones de manera sistemática //////// Técnicamente, esos actos están destinados a producir terror en la población enemiga y se definen sin duda como terroristas //////// Un grupo terrorista actúa con premeditación y ventaja; su objetivo final no es la víctima u objeto afectado sino la consecución del cambio que persigue; en lo táctico, adopta un esquema basado en la guerrilla urbana; en lo político puede asumir una imagen pública asociada con uno o varios partidos u organizaciones //////// Los actos terroristas pueden ser perpetrados por grupos no considerados terroristas //////// En el caso de guerras civiles, cualquiera de las facciones en pugna puede recurrir a ellos como ayuda estratégica //////// From a methodological point of view, a group can be considered if its activities involve kidnapping, bomb attacks, murder, threats and coercion by force //////// Technically, those acts are intended to cause terror amongst the enemy population, and so are with no doubt defined as terrorist //////// A terrorist group acts whit premeditation and advantage; its final goal is not the victim or victim object, but to accomplish some change; uses urban guerrilla tactics, and may be related to one or more political parties or organizations //////// In the case of civil war, any of the warring factions may appeal to them for strategic help //////////////////////////

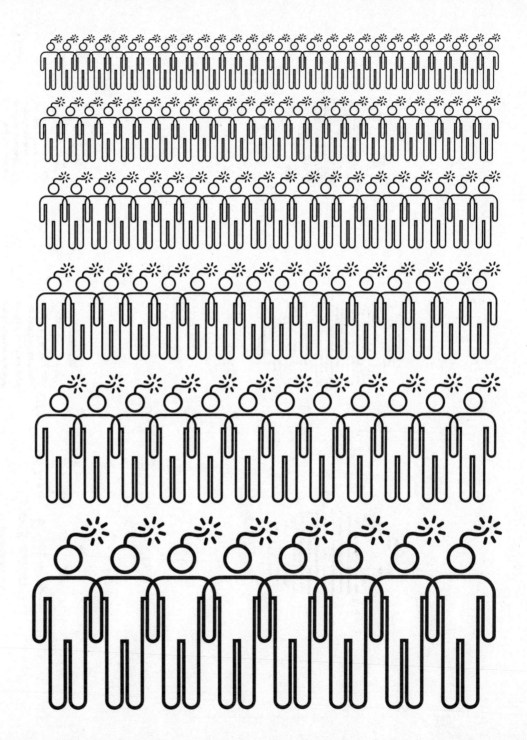

192
193
194
195
196
197
198

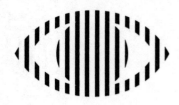

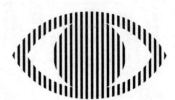

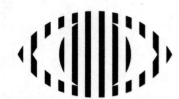

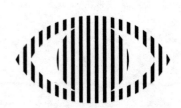

//////// **Las siglas SIVE corresponden al Sistema Integrado de Vigilancia Exterior** //////// **Es utilizado en España con el fin de tener un mayor control sobre la frontera sur del país, controlando la inmigración ilegal y el narcotráfico** //////// **El sistema SIVE está enfocado principalmente a la lucha contra la inmigración ilegal y el tráfico de drogas, no obstante puede ser empleado también en la lucha contra el terrorismo, en tareas de inteligencia, la pesca ilegal, la piratería, la protección de recursos terrestres y marinos, la defensa de puertos, la gestión del tráfico de barcos, las tareas de búsqueda y rescate y la gestión de crisis como derrames de petróleo y accidentes** //////// SIVE stands for "Sistema Integrado de Vigilancia Exterior" (Foreign Surveillance Integrated System) //////// It's used in Spain to gain more control over the country's southern frontier, illegal immigration and drug traffic //////// The system is mainly oriented to fight illegal immigration and drug traffic //////// It can be used, though, also in the roles of fight against terrorism, intelligence gathering, illegal fishing control, against piracy, for protection of earth and sea resources, harbor defense, sea traffic management, search and rescue tasks and crisis management, like oil spilling and various accidents

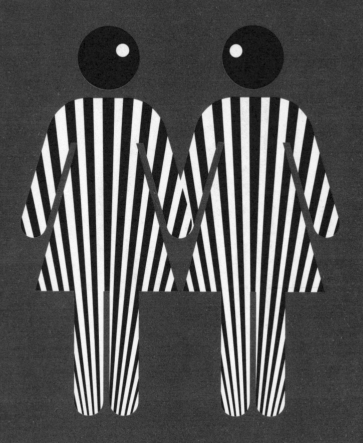

La homosexualidad es la orientación sexual hacia individuos del mismo sexo //////// La palabra puede designar tanto la orientación entre hombres como entre mujeres, aunque es más común usarla para hombres que para las mujeres //////// Las implicaciones y el significado de la homosexualidad han de contextualizarse según la cultura y el tiempo referido //////// La homosexualidad femenina se llama también lesbianismo o lesbianidad (calidad de lesbiana) //////// El adjetivo correspondiente es lésbico //////// Este término hace referencia a la isla de Lesbos (actual Mitilene) en Grecia y a la poetisa Safo, por sus poemas apasionados (dedicados a sus amigas) y la vida rodeada de otras mujeres, lo cual le valió la reputación de homosexual //////// Varios estudios sostienen que la homosexualidad ha existido desde el principio de la humanidad, en todas las razas, en ambos sexos, en cualquier nivel social //////// Homosexuality is sexual attraction to people of the same sex //////// Word can be used to describe both men and women, though is more commonly used for men //////// Connotations and meaning of homosexuality must be put in context of the time and culture of reference //////// Female homosexuality is also called lesbianism //////// The related adjective is lesbian //////// The word refers to the Greek island of Lesbos (now Mitilene) and the poetess Sappho, due to her passionate poems (devoted to her girlfriends) and to the fact that she lived only in women's company, all of which added to her reputation of being homosexual //////// Many investigations hold that homosexuality has existed since the very beginning of mankind, in both sexes, any ethnicity and social status //////////////////////////

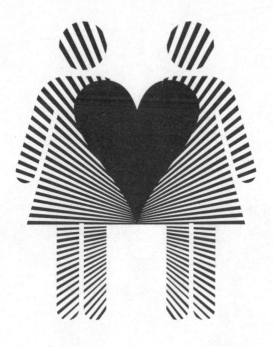

**La estrella roja de cinco puntas, un pentagrama sin el pentágono interior, es un símbolo del socialismo y el comunismo que representa los cinco dedos de la mano del trabajador , así como cinco continentes //////// Una versión menos frecuente sugiere que las cinco puntas de la estrella representan a los cinco grupos sociales que posibilitarían el tránsito al socialismo, a saber: la juventud, los militares, los trabajadores industriales, los campesinos agricultores y los intelectuales //////// La estrella roja es además la señal que indica la existencia de un nuevo orden bajo la conducción del Partido Comunista //////// Una estrella amarilla, por lo general dentro de un campo rojo, suele tener el mismo significado //////// The five-pointed red star, a pentagram without its inner pentagon, is a symbol of socialism and communism, of the five fingers of a worker's hand, and the five continents also /////// A less known version holds that the star's five points represent the five social groups that would allow the transition to socialism, and those are: youth, the military, industrial workers, peasants and intellectuals //////// The red star is also the sign of the existence of a new order under the lead of the Communist Party /////// A yellow star (usually inscribed in a red field) often has the same meaning ////////////////////////////////////////////////////////////////////////////////////////////**

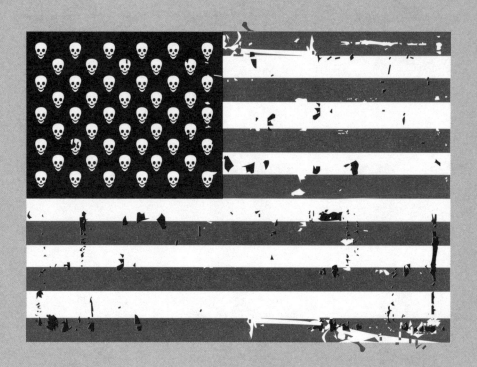

/////// La bandera nacional es una bandera que representa a un país e indica nacionalidad /////// Es uno de los símbolos más importantes que tiene una nación /////// La bandera nacional sirve para representar al país en el extranjero, pero también como representación de los ciudadanos o del gobierno, en el propio país /////// Cuando la bandera nacional es para uso en la mar, se denomina pabellón nacional /////// Existen tres categorías de banderas nacionales, según su uso /////// Bandera civil: versión que puede ser utilizada por todos los ciudadanos /////// Bandera de guerra: versión que han de utilizar las fuerzas armadas /////// Bandera institucional: versión que han de usar el gobierno y sus administraciones /////// The national flag is the symbol that represents a country and a token of nationality /////// It's one of the most important symbols of a nation /////// The national flag represents the country in the outside, but also serves as a symbol for the citizens or government inside of the nation /////// The flag is also used at sea, ships sailing under it /////// There are three kinds of national flags, depending on what are they used for /////// The civil flag is that one which may be used by all citizens /////// The war flag or banner is the one used by the army /////// The institutional flag is the version used by the government and its administrations

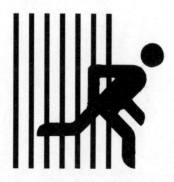

Inmigración es la entrada en un país de personas procedentes de otros lugares //////// Un inmigrante es alguien que ve a través de la emigración, mejorar su nivel de vida e incluso su supervivencia, tanto a nivel individual como social //////// La inmigración es uno de los fenómenos mundiales más controvertidos //////// Todas las naciones desarrolladas restringen fuertemente el flujo migratorio, justificándolo económicamente en la competencia desleal que representaría para los ciudadanos una mano de obra a bajos costes y la carga que representarían los inmigrantes a los servicios sociales de carácter público //////// La razón de fondo puede ser muchas veces el temor de que la cultura nacional se vea ahogada por una oleada de inmigrantes, especialmente cuando los inmigrantes son de otra raza, religión o idioma //////// El aumento de la inmigración en Europa se ha combinado con la xenofobia tradicional //////// A pesar de las razones aducidas, la política de cierre de fronteras plantea serios problemas de respeto a los derechos humanos //////// Immigration is a migration into a country by people from other place //////// An immigrant is the person who, by means of migration, intends to improve his or her life quality, or even chances of survival, both at individual and social levels //////// Immigration is one of the most troubled worldwide phenomena //////// Every developed country tries to regulate the migration flux, they say, because there's a high risk for of unfair competition between its citizens and that new low-cost workforce, and that immigration would be a heavy burden for universal social services //////// The actual reason may very often be that it is feared that an unleashed wave of immigrants could end up drowning the national culture, specially if those immigrants are from a different ethnic origin, religion or language //////// The increasing immigration to Europe has mixed with traditional xenophobia //////// Though all the reasoning, a closed frontiers policy brings forward serious human rights problems /////////////////////////////////////////////////

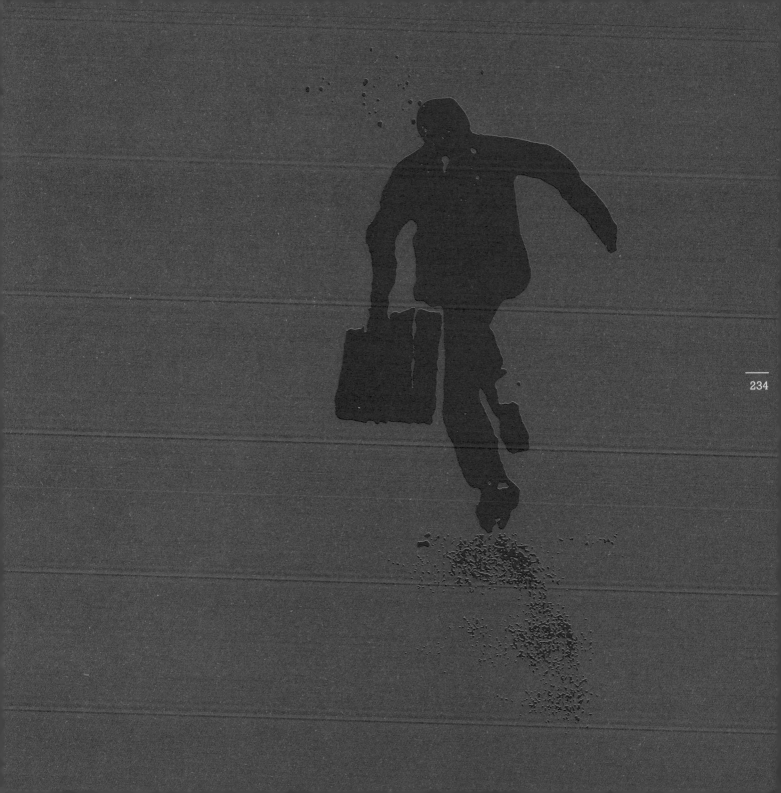

234

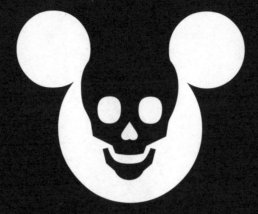

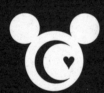

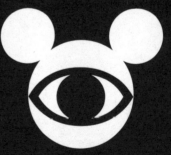

//////// **Del latín *symbolum*, el símbolo es la forma de exteriorizar un pensamiento o idea más o menos abstracta, así como el signo o medio de expresión al que se atribuye un significado convencional y en cuya génesis se encuentra la semejanza, real o imaginada, con lo significado //////// Un logotipo es un dibujo que le sirve a una entidad o un grupo de personas para representarse //////// Los logotipos suelen encerrar indicios y símbolos acerca de quienes representan**
//////// A symbol, from Latin *symbolum*, is a way to produce a more or less abstract idea or thought, and also a sign or expressive item to which an agreed meaning is attached, and whose origin lies in some resemblance, actual or imagined, with the represented item //////// A logo is a drawing used by an entity or group of people, to represent

/////// **Droga es un término general por el que se designa a cualquier sustancia con capacidad de alterar un proceso biológico o químico en un organismo vivo, con un propósito determinado como, por ejemplo, combatir una enfermedad, aumentar la resistencia física o modificar la respuesta inmunológica** //////// **El término droga suele utilizarse para referirse a las de uso ilegal; para las de uso médico es más común el término fármaco** //////// **El Día Internacional de la Lucha contra el uso indebido y el tráfico ilícito de drogas se celebra el 26 de junio** /////// Drug is a word for any substance having the ability to alter or change a biological or chemical process in a living being, with the purpose of, for instance, fighting a disease, increase stamina or modifying the immune system response ////// The word drug is mostly when speaking of illegal ones; when a drug is medically used, is a medicinal product /////// The World Day against drug abuse and traffic is June 26th ////////////////////////////////////////////////////////////////

/////// **Desde tiempos prehistóricos ha sido consistente el otorgar a la divinidad una representación antropomórfica, ideal o modificada de acuerdo a las características y/o poderes que posea //////// Así mismo, esta humanización de la divinidad, ha generado la idea de relaciones entre los dioses, entre ellos y el hombre y a la divinización de personas o sus antepasados //////// Idolatría proviene del griego *eidololatreia*, que significa adoración de imágenes ///////** **Since prehistoric times, deities have been given an anthropomorphic representation, idealized or modified according to the deity's powers and traits //////// This humanization of divinity has, also, given birth to speculation about relationships between gods, and between them and mankind, and the ancestors or some other becoming a god //////// Idolatry comes from Greek *eidololatreia*, which translates as "image veneration" //////////////////////////**

254

# TERROR IS ME
LUCHA ANTITERRORISTA / FIGHTING TERRORISME / LUTTE CONTRE-TERRORISME

//////// El terrorismo es una sucesión de actos de violencia que se caracteriza por inducir terror —sentimiento de miedo en su escala máxima— en la población civil de forma premeditada //////// Dentro de los comportamientos forzados por la amenaza del terrorismo en dicha población civil se incluyen la aceptación de condiciones de muy diversa índole: políticas, económicas, lingüísticas, de soberanía, religiosas, etc //////// Cuando este tipo de estrategias es utilizado por gobiernos oficialmente constituídos, se denomina terrorismo de estado //////////// Terrorism is the repeated and preplanned execution of acts of violence aimed to bring terror —the most intense feeling of fear— amongst civil population //////// Terrorism is to force by threat many possible reactions in that civil population, and also to force them to accept many possible conditions: political, economical, about languages, about country power, religious, etc //////// When this kind of acts are executed by the official government, it's called state terrorism ////////////

256

# TERROR IS ME

LUCHA ANTITERRORISTA / FIGHTING TERRORISME / LUTTE CONTRE-TERRORISME

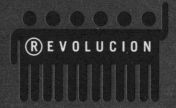

®EVOLUCION

SUR
NORTE

///////// Una revolución política es aquella en que se reemplaza al gobierno, o se altera la misma forma de gobierno o el sistema político, mientras que las relaciones sociales, fundamentalmente las de propiedad, permanecen intactas ///////// Las revoluciones políticas se contraponen a las revoluciones sociales que sí alteran las relaciones de propiedad ///////// Una revolución social es una transformación radical del conjunto de las relaciones e interacciones sociales cotidianas en un grupo humano dentro de un espacio territorial liberado, sea una ciudad, país, etc ///////// La resistencia y liberación del día a día es de por sí una revolución social ///////// **A political revolution is the one that changes the government or alters the kind of government or political system, while the social relations, especially property, keep untouched ///////// Political revolutions are opposed to social revolutions, as the later do alter the relationships of property ///////// A social revolution is a radical transformation of all daily social relationships and interactions of a human group living physically in the freed space, either a city, country, etc ///////// Daily resistance and revolution is, on its own, a social revolution ///////////////////////////////////////////////////////////////////////////////////////////**

Smoking kills

Cualquiera que haya sido profunda e injustamente herido puede sanar emocionalmente perdonando a su ofensor /////// Ahora bien, perdonar no es lo mismo que justificar, excusar u olvidar /////// Perdonar no es lo mismo que reconciliarse /////// La reconciliación exige que dos personas que se respetan mutuamente, se reúnan de nuevo /////// El perdón es la respuesta moral de una persona a la injusticia que otra ha cometido contra ella /////// Uno puede perdonar y sin embargo no reconciliarse, como en el caso de una esposa continuamente maltratada por su compañero /////// Robert Enright es psicólogo y creó el Instituto Internacional del Perdón en 1994 /////// "¿Quieres ser feliz un instante? Véngate" /////// "¿Quieres ser feliz toda la vida? Perdona" Henri Lacordaire /////// Any person who has been deeply and unfairly wounded, may heal emotionally by forgiving his or her offender /////// But forgiving is not the same as accepting, overseeing or forgetting /////// Forgiving is not the same as reuniting /////// Reuniting needs a new meeting of two mutually respecting persons /////// Forgiving is the moral response from a person to some injustice that he or she has suffered from some other /////// People can forgive without reuniting, like a wife continuously beaten by her husband /////// Robert Enright is a psychologist who created the International Forgiveness Institute in 1994 /////// "Do you want to be happy just for a moment? Take your revenge" /////// "Do you want to be happy all your life? Forgive" Henri Lacordaire //////////////////////////////////////////////////////////////////

/////// **Un desastre (del griego, "mala estrella") es un hecho natural o provocado por el hombre que afecta negativa-mente a la vida, al sustento o industria desembocando con frencuencia en cambios permanentes en las sociedades humanas, ecosistemas y medio ambiente //////// Los desastres ponen de manifiesto la vulnerabilidad del equilibrio necesario para sobrevivir y prosperar /////// A disaster (from Greek "unlucky star") is a naturally occurring or man-provoked event that affects negatively to life, means of subsistence or industry, bringing so often permanent changes in human societies, environments and ecosystems //////// Disasters demonstrate that the balance needed to survive and prosper is very easily disturbed ///////////////////////////////////////////////////////////////////////////**

266

/////// **Christopher D. Stone en su ensayo "¿Deberían los árboles tener derechos?" abordaba la cuestión sobre si los objetos naturales en sí mismos deberían tener derechos legales, incluyendo el derecho a participar en los pleitos** //////// **Stone sugirió que este punto de vista no tenía nada de absurdo, y recalcó que muchas entidades que ahora tienen derechos legales eran, en el pasado, tomadas como "cosas" sin derechos legales; por ejemplo los extranjeros, los hijos y las mujeres** //////// **Su ensayo ha sido considerado como una falacia de la personificación** ////////  Christopher D. Stone, in his essay Should trees have standing?, argued about  if natural elements should have legal rights of their own, including the right to standing in a court of law //////// Stone suggested that this approach was not absurd, marking that many legal entities of today were in the past simply "things" without any legal right: for instance, foreigners, sons and women //////// This essay has been considered as a personification fallacy /////////////////////////

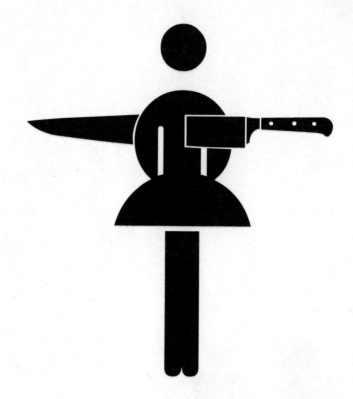

La violencia contra las mujeres existe en todos los puntos del planeta y en todas las capas de la sociedad /////// La violencia física va desde la violación hasta las palizas, sin olvidar hechos socialmente aceptados en algunas zonas como la mutilación genital femenina que actualmente afecta todavía a más de dos millones de niñas cada año //////// La violencia emocional y psicológica que sufren muchas mujeres es más sutil, pero aún puede llegar a ser más perjudicial //////// También se dan casos de mujeres que se automutilan después de asimilar e interiorizar el odio que sienten hacia ellas mismas, fruto de lo que experimentan en su entorno /////// Violence against women appears worldwide and in every social status //////// Physical violence ranges from rape to assault, and we must not forget some customs, socially accepted in some places, like female genitalia mutilation, which still affects some 2 million children each year //////// The emotional and psychological violence suffered by many women is much subtler, and can get to be more dangerous //////// There are also cases of self-mutilating women, after they've assimilated and internalized the hate that they feel against themselves as a product of what they've lived in their environment

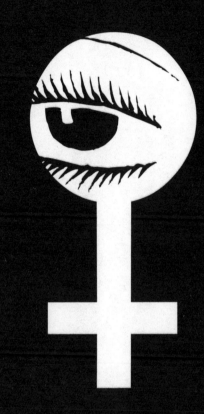

/////// **En el año 1995, durante la Conferencia Mundial de la Mujer celebrada en Pekín, 189 gobiernos se comprometieron a mejorar significativamente la situación de las mujeres en el mundo mediante una serie de objetivos y medidas //////// El proyecto se centró en doce áreas /////// Mujer y pobreza, desigualdad en el acceso a la educación e insuficiencia de las oportunidades educacionales; mujer y salud; violencia contra la mujer; efectos de los conflictos armados en la mujer; desigualdad en la participación de la mujer en la definición en las estructuras y políticas económicas y en el proceso de producción; desigualdad en el ejercicio del poder y en la adopción de decisiones; la falta de mecanismos suficientes para promover el adelanto de la mujer; la falta de conciencia de los derechos humanos de la mujer internacionalmente y nacionalmente reconocidos; la insuficiente movilización de los medios de comunicación para promover la contribución de la mujer a la sociedad; la falta de reconocimiento y apoyo a la aportación de la mujer a la gestión de los recursos naturales y a la protección del medio ambiente; niñas /////// In 1995, during the Beijing World Conference on Women, 189 governments agreed to improve the living conditions of world women, with a series of goals and dispositions //////// The project revolved around 12 areas /////// Women and poverty, discrimination in access to education, and the scarcity of educational opportunities; women and health; violence against women; effects or armed conflicts on women; discrimination in access to and definition of political and economical structures; discrimination in access to power and taking of decisions; lack of procedures to help women's welfare improvement; lack of conscience or disrespect for the human rights of women, internationally and nationally accepted; insufficient resources from mass media to add for women's contribution to society; lack of recognition and help to women's contribution to natural resource management and environmental protection /////////////////////////////////////////**

La edad es el tiempo transcurrido a partir del nacimiento de un individuo //////// Un bebé es un niño de muy corta edad, que no puede hablar y es totalmente dependiente de sus padres o tutores, necesitando de su atención para poder satisfacer sus necesidades básicas, o para realizar actividades elementales //////// Un niño es un ser humano joven, alguien que no es adulto, o que no ha llegado a la pubertad //////// A lo largo de la infancia, el niño se va desarrollando física y mentalmente //////// La pubertad se refiere al proceso de cambios físicos en el cual el cuerpo de un niño se convierte en adulto, capaz de la reproducción //////// De una manera estricta, el término pubertad se refiere a los cambios corporales en la maduración sexual más que a los cambios psicosociales y culturales que esto conlleva //////// La adolescencia es la etapa que supone la transición entre la infancia y la edad adulta //////// Este periodo de la vida se identifica con cambios dramáticos en el cuerpo y la psicología //////// El término adulto se refiere a un ser humano que ya ha alcanzado su completo desarrollo //////// La edad adulta supone tener nuevos derechos en la sociedad (como votar y beber alcohol) y nuevas responsabilidades //////// El término tercera edad hace referencia a la población de personas mayores y jubiladas //////// El Día Internacional de las Personas de Edad se celebra el 1 de octubre //////// El Día Internacional de la Infancia es el 20 de noviembre //////// Age is the time past from the birth of someone //////// A baby is a child of very short age, unable to speak, totally dependant on his or her parents or tutors, needing their attention to satisfy the baby's most basic needs, or to make elemental activities //////// A child is a very young human being, someone not yet adult and that still hasn't reached puberty //////// Throughout the infancy, the children develop physically and mentally //////// Puberty is a process of change by means of which a child's body changes into adult, able to reproduce //////// Strictu sensu, puberty is referred to body changes in sexual maturity, not including the cultural and psychosocial changes that it implies //////// Adolescence is the development stage between childhood and adulthood //////// This stage of life is marked by radical changes in body and psychology //////// The word adult refers to a fully developed human being //////// Adulthood implies new rights in society (like voting and drinking alcohol) and new responsibilities //////// Third age is a word for all aged and retired population //////// The International Day for Elderly is held on October 1st //////// The International Child Day is on November, 20th ///////////////////////////

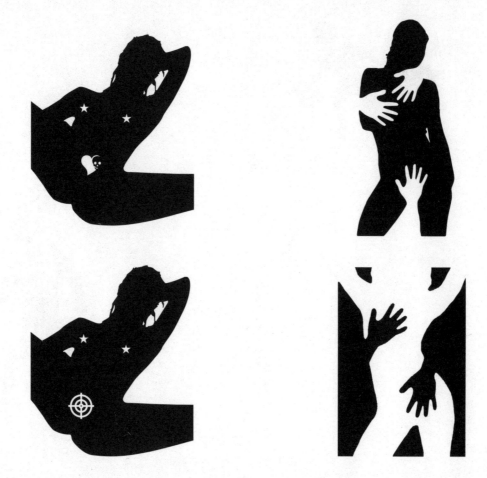

/////// **La prostitución consiste en la venta de servicios sexuales a cambio de dinero u otro tipo de retribución** ///////
**Las tres principales formas de prostitución son: la trata de blancas y menores, alrededor del cual surgen sociedades
mafiosas que trafican con personas para obtener dinero (una forma moderna de esclavitud)** //////// **Personas cuyas
condiciones sociales y económicas hacen que la prostitución sea una de las pocas formas posibles de sacar adelante
a una familia o a sí mismas (prostitución forzada por las condiciones socio-culturales)** //////// **El caso (minoritario
numéricamente) de prostitución de alto standing, donde la persona se prostituye voluntariamente por los elevados
ingresos que obtiene a cambio (prostitución voluntaria)** //////// Prostitution is the sale of sexual services in exchange
for money or other kind or profit //////// The three main forms of prostitution are: /////// white slave and child traffic,
around which revolve criminal organizations that trade people for money (a modern form of slavery) /////// People
whose social and economical conditions have prostitution as one of the only ways to maintain a family or themselves
(prostitution forced by social and cultural conditions) //////// And the statistically scarce case of high standing prostitution,
where the person exerts voluntary prostitution in exchange for the high income obtained (voluntary prostitution) ///

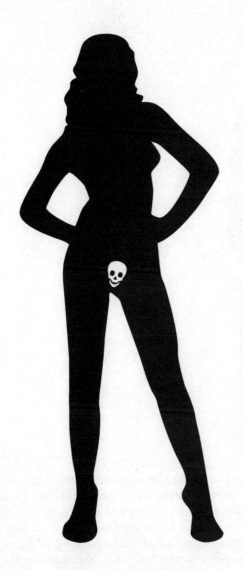

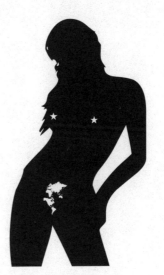

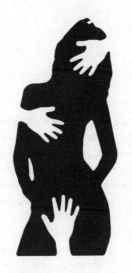

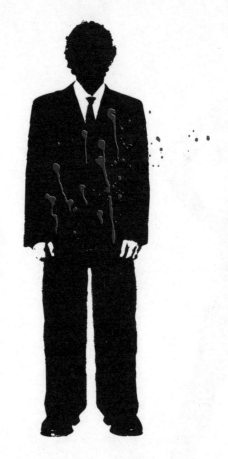

/////// La denominación "terrorista" o "resistente" normalmente depende del bando desde el que se describa ///////
El nivel de justificación de cada una de estas organizaciones es variable y depende, como siempre, de la subjetividad
de la persona que los analice en cada caso, así como también el considerar, o no, algunas de estas organizaciones como
terroristas //////// Lo único que tienen en común es que son grupos armados, normalmente fuera de la ley, operando
unos con más violencia que otros pero todos reivindicando algún tipo de causa que creen justa y que creen no poder
lograr con medios pacíficos //////// Desde la perspectiva de estos grupos son ellos los que se defienden de una agresión
//////// Los métodos que utilizan constituyen en sí mismos una agresión, independientemente de la justificación que
se proporcione para ellos //////// The words "terrorist" or "resistance" are often used depending on the stance of the
speaking side //////// The justification level of these organizations is variable, and depends as usual of the point of
view of the person considering each case, as is considering or not these organizations as terrorist //////// The only
thing they've in common is that all them are armed groups, usually outlawed, some more violent than other, but all of
them claiming some cause they believe to be right and are sure not to get with peaceful methods //////// From their
point of view, it's them who're defending against aggression //////// But the methods used are by themselves an
aggression, independently to the argued justification ////////////////////////////////////////////////////////////////

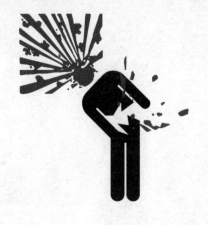

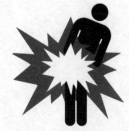

Un juego de guerra —expresión que proviene del inglés "wargame"— es aquel que recrea un enfrentamiento armado de cualquier nivel —táctico, operacional, estratégico o global— con reglas que implementan cierta simulación de la tecnología, estrategia y organización militar usada en cualquier entorno histórico, hipotético o fantástico (y que no implica en ningún momento el uso de violencia física) /////// A war game is that game which recreates an armed conflict at any level —tactic, operational, strategic, or global— using rules to implement some degree of simulation of the military technology, strategy or organization, in any historical, hypothetical or fantasy setting (excluding at any moment actual physical violence) /////////////////////////////////////////////////////////////////////////////

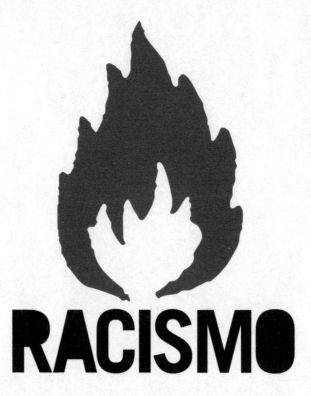

# RACISMO

El racismo es una filosofía social biológico-cultural, una actitud y/o un sistema social, que propugna y afirma que la gente de diferentes grupos humanos (razas) difiere en valor, que esas diferencias pueden ser medidas o catalogadas jerárquicamente, y que resultan de la ventaja económica, política y social de un grupo en relación a los demás //////// Históricamente, el racismo ha servido para justificar el imperialismo, la esclavitud y el genocidio de pueblos enteros //////// El Día Internacional por la abolición de esta discriminación es el 21 de marzo /////// Racism is a social, biological and cultural philosophy, a social system and attitude, which argues that people from different groups of origin (races) are of different value; that those differences can be measured or classified hierarchically; and that they result in economical, political and social advantage to some group in respect to the others //////// Historically, racism served as excuse for imperialism, slavery and genocide of entire populations //////// The international day for the elimination of Racism is March 21st //////////////////////////////////////////////////////////////////

# FRONTERAS

**KILLER BORDERS**

La xenofobia (del griego *xenos*: extranjero / foráneo y *phobos*: odio, miedo, recelo) es un prejuicio que genera recelo, odio, fobia y rechazo contra los extranjeros, contra los grupos étnicos diferentes, o contra personas cuya fisionomía social y cultural se desconoce ///////// En la última década del siglo XX se manifestó muy agresivamente en todas las sociedades y en lugares donde cohabitan diferentes grupos étnicos, que no están ni mezclados ni integrados en las comunidades autóctonas ///////// Junto con el racismo, la xenofobia es una ideología del rechazo y exclusión de toda identidad cultural ajena a la propia ///////// Se diferencia de éste por proclamar la segregación cultural y aceptar a los extranjeros e inmigrantes sólo mediante su asimilación sociocultural ///////// Xenophobia (from Greek *xenos*: foreign, stranger; and *phobos*: hate, fear, distrust) is a prejudice of distrust, hate, phobia and refusal against foreigners, other ethnic groups, or people whose social and cultural form is unknown ///////// During the last decade of the 20th century appeared in an aggressive way in those places and societies where lived people of different ethnic origins, neither mixed nor integrated in the indigenous community ///////// Along with racism, xenophobia is an ideology about refusal and exclusion of any other cultural identity ///////// The difference lies in the proclamation of cultural segregation, and acceptation of only those foreigners and immigrants that have been socially and culturally assimilated ///////

La no-violencia es un conjunto de principios sobre la moralidad, el poder y el conflicto, que conduce a rechazar el uso de la violencia en los esfuerzos para lograr los objetivos sociales o políticos /////// Generalmente utilizado como sinónimo de pacifismo, desde mediados del siglo XX, el término no-violencia ha incorporado diversas técnicas para emprender el conflicto social sin el uso de la violencia: la huelga de hambre, el boicot, la manifestación pacífica, el bloqueo y la no colaboración ///////// Non-violence is a series of moral principles about power and conflict, which leads to refuse any use of violence while striving to obtain social or political goals /////// Generally used as a synonym of pacifism, from mid 20th century on, the term "non-violence" has added many techniques to social strife without using violence: hunger strike, boycott, peaceful protests, blockade and no cooperation ////////////////////////////

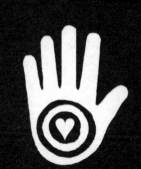

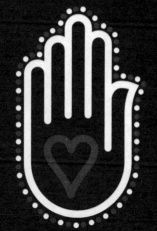

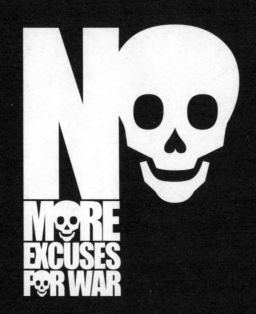

**STOP NOW**

//////// La tipografía (del griego *typos*, forma, y de *graphein*, escribir) es el arte y técnica del manejo y selección de tipos, originalmente de plomo, para crear trabajos de impresión //////// El tipógrafo Stanley Morison en su libro "Principios Fundamentales de la Tipografía" la define como el arte de disponer correctamente el material de imprimir, de acuerdo con un propósito específico: el de colocar las letras, repartir el espacio y organizar los tipos con vistas a prestar al lector la máxima ayuda para la comprensión del texto //////// **Typography (from Greek *typos*, shape, and *graphein*, to write) is the art and craft of choosing and using typos, at first made from lead, to create printed works //////// Typographer Stanley Morison, in his book "First Principles of Typography", defines it as the art of proper disposition of the materials to print, aiming at an intended purpose: disposition of letters, space and organization of typefaces, to help the reader to understand the text best ///////////////////////////////////////////////////////**

Las expresiones violencia vial o conducción agresiva hacen referencia a una serie de acciones cometidas por automovilistas //////// Son motivadas por disputas con otros conductores o peatones y derivadas de problemas de tráfico, factores que hacen explotar la ira o enojo de quienes se ven involucrados en ellos //////// La violencia vial está considerada un delito grave, ya que se pone en peligro la integridad física de las personas; sin embargo, las penas que reciben los agresores son de grado menor, como multas o presidio leve, a no ser que existan lesiones a terceros o en el caso de lesiones fatales u homicidios //////// The expression "road violence" or "aggressive driving" relate to some acts done by car drivers //////// They came from quarrels with other drivers or pedestrians, borne from traffic trouble, factors that lead to an explosion of rage or wrath by those involved //////// Road violence is considered a serious offence, because it puts in danger the integrity of people; but the penalties for the offenders are minor, like fees and short prison terms, unless there are people injured or dead //////////////////////////////////////////////////////////

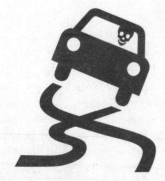

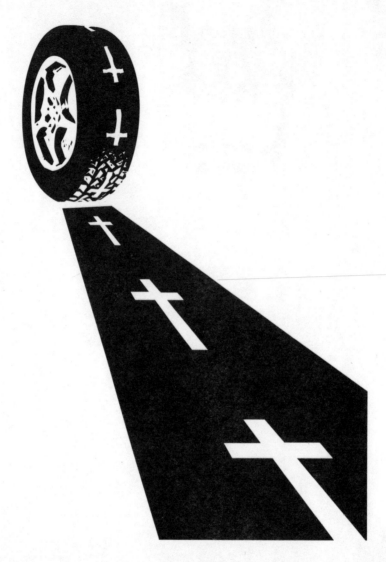

/////////////// **En España se producen 250 accidentes de carretera por cada 100.000 habitantes cada año //////// Esta situación supone una de las tres causas de muerte más importantes en España, junto con el sida en los hombres y el cáncer de mama en las mujeres //////// Además son la primera causa de mortalidad en menores de 24 años y la segunda en el grupo de 25 a 34 //////// Each year there are 250 car accidents in Spain for each 100.000 population //////// This is one of the three main causes of death in Spain, along with AIDS in men and mammary cancer amongst women //////// Besides that, road accidents are the main death cause for those younger than 24 years, and the second in the age group of 25-34 /////////////////////////////////////////////////////////////////////**

Sí

Life
SEXi
Vida

/////// **John Lanshaw Austin llega a su teoría de los actos del habla partiendo de la distinción entre lo constatativo y lo realizativo o performativo** //////// **Según él, durante mucho tiempo se había supuesto que el único fin de las emisiones era la de constatar hechos, en razón de ello, sólo podían ser verdaderos o falsos** //////// **Sin embargo, Austin afirma que no todo enunciado es verdadero o falso** //////// **Una emisión lingüística es cualquier cosa que se diga de algo** //////// **Lo que resulta interesante de las emisiones lingüísticas es su valor de verdad** /////// John Lanshaw Austin came to his theory about acts of talk and speaking from the distinction amongst what is verifiable and what is possible //////// He argues that, during many years, it has been thought that the only purpose of communicative acts was to verify facts as for themselves, which also could exclusively be true or false //////// But Austin argues that not every affirmation is either true or false //////// A linguistic emission is anything said about anything /////// What is actually interesting about the linguistic emissions is their truth value ///////////////////////////////////////////////////////////

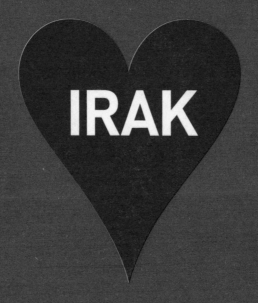

//////// El odio es con frecuencia el preludio de la violencia //////// Antes de la guerra, suele ser útil enseñar a la población a odiar a otra nación o régimen político //////// El odio sigue siendo el principal motivo tras conflictos armados como la guerra y el terrorismo //////// No es fácil saber cuándo el odio tiene una base lógica y cuándo el odio se ha convertido en algo contraproducente que se autoperpetúa //////// El odio es un sentimiento de profunda antipatía, disgusto, aversión, enemistad o repulsión hacia una persona, cosa, o fenómeno, así como el deseo de evitar, limitar o destruir a su objetivo //////// El odio se describe con frecuencia como lo contrario del amor o la amistad //////// El odio no es necesariamente irracional o inusual //////// Es razonable odiar a gente u organizaciones que amenazan o hacen sufrir, o cuya supervivencia se opone a la propia //////// Entre las cosas odiosas para mucha gente están el capitalismo, el Nazismo, el Comunismo, la guerra, el genocidio... //////// Hate is often a prelude to violence //////// Before war, it's useful to teach population to hate another nation or political regime //////// Hate keeps being the main reason behind armed conflicts, like war or terrorism //////// It's not easy to know when hate has a logical basis, and when has turned into something self-perpetuating and counteractive /////// Hatred is a feeling of deep antipathy, displeasure, aversion, enmity or repulsion towards someone, something, or phenomenon, as much as the desire to avoid, limit or destroy its target //////// Hatred is described often as the opposite to love and friendship //////// Hatred is not necessarily irrational or unusual, it's logical to hate people or organizations that menace or cause suffering, or whose survival is opposed to our own //////// Amongst the many hateful things to many people are capitalism, Nazism, Communism, war, genocide... /////////////////////////////////////////////////////////////////////////

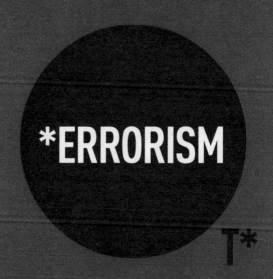

*ERRORISM

T*

**La esclavitud (del latín medieval *sclavus* < *slavus*) designa la condición de las personas (los esclavos) que deben servir a un amo sin remuneración alguna y que no disponen de derechos sobre su propia persona //////// Los esclavos deben obedecer todas las órdenes de su amo desde su nacimiento o su captura (paso de la libertad a la esclavitud) hasta su muerte o su liberación (paso de la esclavitud a la libertad) //////// El Día Internacional del recuerdo de la trata de esclavos y de su abolición se celebra el 23 de agosto //////// El Día Internacional para la abolición de la esclavitud se celebra el 2 de diciembre ////////** Slavery (from Medieval Latin sclavus < slavus) is the condition of those people (slaves) forced to serve a master without any compensation, and who have no rights by themselves //////// Slaves must obey all of their master's orders, from their birth or seizure (passing from freedom to slavery) until their death or liberation (passing from slavery to freedom) //////// International Remembrance of Slavery Day is held on August 23 //////// The International Day for the Abolition of Slavery is held on December 2 //////////////////////////////

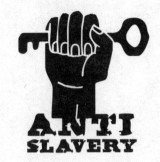

ANTI
SLAVERY

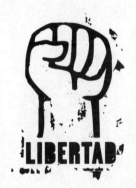

LIBERTAD

FREE
DOM

SOS es la señal de socorro más utilizada internacionalmente //////// Fue aprobada durante una conferencia interna-cional en Berlín en 1906 para remplazar la utilizada hasta entonces "CQD" en las transmisiones telegráficas en código morse //////// En principio las letras SOS no tienen ningún significado asociado y se eligió esta representación debido a que podía ser radiada fácilmente usando el código Morse, con una sucesión de tres pulsos cortos, tres largos y otros tres cortos, también debido a la simpleza de la misma es menos probable que se pierda o mal interprete por interferen-cias //////// Posteriormente se le asociaron significados para facilitar su memorización, por ejemplo save our souls (salven nuestras almas) o save our ship (salven nuestro barco) /////// SOS is the most internationally used distress call //////// It was approved during an international meeting in Berlin, in 1906, to replace the "CQD" call, used till then in the telegraphic transmissions with Morse code //////// At first, the letters SOS had no associated meaning, and were chosen due to their ease of transmission using Morse code, with a succession of three short, three long and then again three short pulses; due also to its simplicity, is also less possible for it to get lost or distorted by interference //////// Afterwards, different meanings were associated to the acronym, like for instance save our souls or save our ship

La paz (palabra derivada del latín *pax = absentia belli*) es generalmente definida como un estado de tranquilidad o quietud, como una ausencia de disturbios, agitación o conflictos /////// Más específicamente, puede referirse a la ausencia de violencia o guerra //////// En el plano individual, la paz igualmente designa un estado interior, exento de cólera, odio y de sentimientos negativos //////// La articulación entre la paz y su opuesto (guerra, violencia, conflicto, cólera, etc.) es una de las claves de numerosas doctrinas religiosas o políticas //////// En el yi-king, lo opuesto a la paz es el estancamiento //////// Simbólicamente, ésto indica que la paz no es un absoluto, sino una búsqueda permanente //////// Indica que el conflicto no es lo opuesto a la paz /////// En un trámite hacia la paz, conviene transformar el conflicto, no suprimirlo //////// Las gestiones no-violentas encarnan este trámite de transformación pacífica del conflicto //////// El Día Internacional de la Paz es el 21 de septiembre //////// Peace (from Latin *pax = absentia belli*) is usually described as a state of calm and quietness, absence of disturbs, agitation or conflict /////// More specifically, it may mean the absence of violence or war //////// At the individual level, peace also is also used to describe an inner state, free from wrath, hatred and negative feelings /////// The dichotomy between peace and its opposite (war, violence, conflict, rage, etc.) is key to many doctrines, either religious or political //////// In the yi-king, what's opposed to peace is stagnation //////// Symbolically, this means that peace is not an absolute, but a continuous search //////// It means that conflict is not opposite to peace //////// In transit to peace, is useful to transform conflict, but not suppressing it //////// Nonviolent management is the incarnation of this procedure of peaceful conflict resolution //////// The International Day of Peace is held on September 21st /////////////////////////////////////////////////

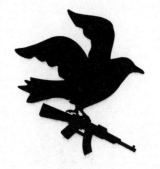

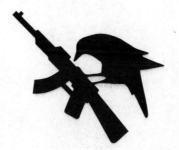

**Las enfermedades de transmisión sexual (ETS) —también conocidas como infecciones de transmisión sexual (ITS) o enfermedades venéreas—, son aquellas enfermedades infecciosas que se transmiten de persona a persona por contacto íntimo (que se produce, casi exclusivamente, durante las relaciones sexuales) //////// Los agentes productores de las enfermedades de transmisión sexual incluyen bacterias, virus (como el del herpes), hongos e incluso parásitos, como el ácaro llamado "arador de la sarna" (sarcoptes scabiei) o los piojos llamados ladillas (pedículus pubis) //////// Actualmente existen 30 tipos de ETS, de las que 26 atacan principalmente a las mujeres y 4 a ambos sexos //////// Generalmente, el mayor temor de los adolescentes es terminar con un embarazo no deseado, cuando el verdadero riesgo son estas enfermedades //////// Sexual transmission diseases (STDs) —also known as sexual transmission infections (STIs) or venereal diseases—, are those infective diseases transmitted from person to person with intimate contact (almost exclusively, while having sexual relations) //////// The agents causing the sexual transmission diseases include bacteria, virus (like herpes), fungi or even parasites, like the mange or scab mite (sarcoptes scabiei) or the crab louse (pediculus pubis) //////// Nowadays there are 30 registered STD types, 26 of which affect mainly women, and 4 to both genders /////// As a rule, the worst fear in teenagers is unwanted pregnancy, though the actual risk is the whole of those diseases //////////////////////////////////////////////////////////////////////////**

Según Erich Fromm el amor es un arte y como tal una acción voluntaria que se emprende y se aprende, no una pasión que se impone contra la voluntad de quien lo vive //////// El amor es, así, decisión, elección y actitud //////// El amor es un estado mental que crece o decrece dependiendo de como se retroalimente ese sentimiento en la relación de los que componen el núcleo amoroso //////// La retroalimentación depende de factores que son más o menos conocidos, ya sea por el comportamiento de la persona amada, por sus atributos involuntarios o por las necesidades particulares de la persona que ama (deseo sexual, necesidad de compañía, voluntad inconsciente de ascención social, aspiración constante de auto-realización, etc.) //////// Erich Fromm stated that love is an art, and as such, a voluntarily undertaken and learnt action, not a passion imposed against one's will //////// Love is a decision, election and attitude //////// Love is a mental state which grows or falls depending on how that feeling is fed in the relationship between those forming the loving nucleus /////// The feedback depends on factors which are more or less known, either the behavior of the loved person, his or her innate attributes or the special needs of the loved one (sexual desire, necessity of company, unconscious desire of social improvement, the constant aspiration of self-realization, etc.) /////////////////

CHILDREN PLAYING

ZONA DE JUEGOS

ZONA DE GUERRA
WAR ZONE

**Negocio o venta de armas es el intercambio de armas entre dos partes, generalmente aunque no exclusivamente entre países soberanos //////// Se estima que cada año se gastan alrededor de 150.000 millones de dólares //////// Los 15 principales países exportadores de armas (1999) //////// Estados Unidos, 33.000 millones USS ////////Reino Unido, 5.200 millones USS //////// Rusia, 3.100 millones USS //////// Francia, 2.900 millones USS //////// Alemania, 1.900 millones USS //////// Suecia, 700 millones USS //////// Israel, 600 millones USS //////// Australia, 600 millones USS //////// Canadá, 600 millones USS //////// Ucrania, 600 millones USS //////// Italia, 400 millones USS //////// República Popular de China, 300 millones USS //////// Belarus, 300 millones USS //////// Bulgaria, 200 millones USS //////// Corea del Norte, 100 millones USS ////////// The weapon traffic or commerce between two parts, generally but not exclusively sovereign countries //////// The yearly expense is estimated around $150 billion //////// The 15 main weapon dealing countries (1999) //////// USA, $33 billion //////// UK, $5,2 billion //////// Russia, $3,1 billion //////// France, $2,9 billion //////// Germany, $1,9 billion //////// Sweden, $700 million //////// Israel, $600 million //////// Australia, $600 million //////// Canada, $600 million //////// Ukraine, $600 million //////// Italy, $400 million //////// Chinese People's Republic, $300 million //////// Belarus, $300 million //////// Bulgaria, $200 million //////// North Korea, $100 million /////////////////////////////////////////////////////////**

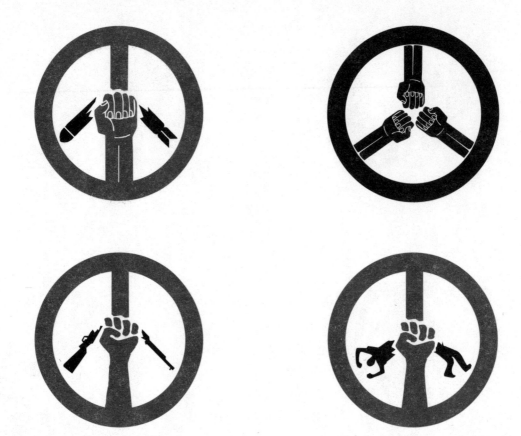

**Desde que finalizó la Segunda Guerra Mundial, unos 30 millones de personas han perecido en los diferentes conflictos armados que han sucedido en el planeta, 26 millones de ellas a consecuencia del impacto de armas ligeras //////// Estas armas, y no los grandes buques o los sofisticados aviones de combate, son las responsables materiales de cuatro de cada cinco víctimas, que en un 90% también han sido civiles (mujeres y niños en particular) //////// A pesar de representar una parte poco significativa del volumen total del comercio mundial de armamentos, su bajo coste las pone al alcance de una gran cantidad de personas para ser usadas en guerras civiles y en conflictos étnicos, o para fines ilícitos y criminales, aumentando la inseguridad de las ciudades y rearmando a toda clase de bandas, grupos paramilitares, mafias, clanes y guerrillas //////// Cada año más de medio millón de personas muere víctima de la violencia armada: una persona cada minuto //////// From the end of World War II, some 30 million people have died in all the armed conflicts in the world, some 26 million due to small arms fire /////// These weapons, and not the huge ships or high technology airplanes, are to blame for the death of 4 out of 5 victims, which have been civilians (specially women and children) in a 90% /////// Though they represent a little fraction of all the weapon commerce, its low cost makes them available to a huge number of people, ready to use in civil wars or criminal acts, increasing insecurity in many cities and rearming any kind of gangs, paramilitary groups, mobs, clans and guerrillas //////// Each year, more than half a million people dies as a cause of armed violence: a person each minute ////////////////////////////////////////**

**Los sentimientos son la respuesta física y espiritual de la forma en que siente y reacciona el ser humano ante los eventos de la vida diaria //////// Inhibir un sentimiento equivale a fomentar un anhelo, y postergar un anhelo fomenta una frustración o una vehemencia //////// Es muy difícil actuar responsablemente cuando las acciones son el resultado de la vehemencia //////// Lo verdaderamente importante es actuar responsablemente con los sentimientos, tanto en palabras como en acciones, de esa forma aprendemos a respetarnos a nosotros mismos y a respetar a los otros //////// Los sentimientos enriquecen y fomentan la satisfacción y felicidad del ser dando sentido a la vida //////// Feelings are the physical and spiritual response to the way someone reacts and feels when facing the daily life events //////// Inhibiting a feeling is the same as feeding a desire, and delaying a desire brings some frustration or vehemence //////// It's really hard to act responsibly when acts are result of some vehemence //////// What really matters is to act responsibly with feelings, both in word and act, and so we'll learn to respect other people and ourselves //////// Feelings are enriching, and help to the person's satisfaction and happiness, giving a meaning to life ///////////////**

En la campaña "Armas bajo control" se afirma que los gobiernos más poderosos del mundo son los principales responsables del tráfico ilícito de armamento //////// El 88% de las armas convencionales en circulación han sido fabricadas en los cinco países que integran el Consejo de Seguridad de la ONU: EEUU, China, Francia, Gran Bretaña y Rusia //// //// Esos países también son los mayores exportadores //////// En total, 76 países fabrican y venden municiones //////// Entre los principales obstáculos que encuentran los partidarios de un mayor control del comercio de armas y de municiones está el poderoso lobby armamentista, que se apoya en el miedo a la inseguridad y en la creciente criminalidad para justificar la proliferación de armas de fuego //////// The "Weapons under Control" campaign states that the most powerful governments in the world are also those mainly responsible for illegal weapon commerce //////// 88% of current conventional weapons have been made by some of the five countries in the UN Security Council: USA, China, France, UK and Russia //////// These countries are the main exporters //////// 76 countries total manufacture and sell ordnance and ammunition //////// Amongst the major obstacles to be faced by those willing a better control on weapon and ammunition commerce, there is the powerful weapon industry, held on fear to insecurity and increasing crime to justify the firearms proliferation /////////////////////////////////////////////////////////////

Además de causar la muerte, las armas de fuego son la causa de que muchos países sigan sumidos en la pobreza //////// Un tercio de las naciones invierte más en recursos militares que en servicios de salud //////// Eritrea, que es uno de los últimos países en materia de desarrollo humano, invierte 20% de su prodructo nacional bruto (PNB) en gastos militares //////// La suma que invierten en armas las naciones africanas, asiáticas y latinoamericanas permitiría garantizar educación primaria a todos los niños y niñas de esas regiones //////// Besides causing death, firearms are the reason why many countries are still in poverty //////// A third of all nations invests more in military resources than in health care services //////// Eritrea, a country with serious lacks in human development, invests about 20% of its gross domestic product in military expense ///////// The amount invested in weapons by African, Asian and Latin American nations could ensure a full primary education to all children in those regions ////////////////////////////

//////// El derecho de autor (del francés *droit d'auteur*) es un conjunto de normas y principios que regulan los derechos morales y patrimoniales que la ley concede a los autores (los derechos de autor), por el solo hecho de la creación de una obra literaria, artística o científica, tanto publicada o que todavía no se haya publicado //////// El derecho de autor se basa en la idea de un derecho personal del autor, fundado en una forma de identidad entre el autor y su creación //////// El derecho moral está constituido como emanación de la persona del autor: reconoce que la obra es expresión de la persona del autor y así se le protege //////// La protección del copyright se limita estrictamente a la obra, sin considerar atributos morales del autor en relación con su obra, excepto la paternidad; no lo considera como un autor propiamente tal, pero tiene derechos que determinan las modalidades de utilización de una obra //////// Author rights (from French *droit d'auteur*) is a group of rules and principles to regulate the moral and patrimonial rights that law gives to authors (author rights, more commonly "copyright"); by the sole fact of creating a literary, artistic or scientific work, even if it hasn't been published //////// Author rights are based upon the idea of a personal right of the author, and some kind of identity between author and its creation //////// Moral right is stated as an emanation from the author's person: it states that the work is an expression of the author as person, and so is protected //////// Copyright protection is restricted to work only, without considering other aspects more personals related to the author; it's not actually considered as "true" authorship, but has rights to decide upon the usage of a work ///////////////////

400

*Barb*

"Las verdaderas noticias son las malas noticias" /////// El 3 de septiembre de 2004, dos días después de que un colegio de Beslán, en Osetia del Norte (Rusia), fuera tomado por terroristas chechenos e ingushes, entre otros, tuvo lugar la masacre de Beslán /////// Ese día se produjo un tiroteo entre los secuestradores y las fuerzas de seguridad rusas, dejando un saldo de más de 335 muertos (156 de ellos niños), unos 200 desaparecidos y cientos de heridos /////// En 2005 se produjo un documental "Los Niños de Beslán" (Children of Beslan) dirigido por Ewa Ewart y Leslie Woodhead, que reúne testimonios de los sobrevivientes de la masacre /////// "True news are bad news" /////// On September 3rd, 2004, two days after a school in Beslan, North Osetia (Russia) was taken by Chechen and Ingush terrorists, a tragic massacre took place /////// That day, there was a fire exchange between kidnappers and Russian forces, leaving behind more than 335 dead (156 children), some 200 missing and hundreds of wounded /////// In 2005, a documentary was filmed by Eva Ewart y Leslie Woodhead, named Children of Beslan, showing the testimony of those surviving the massacre /////////////////////////////////////////////////////////////////////////////////////////

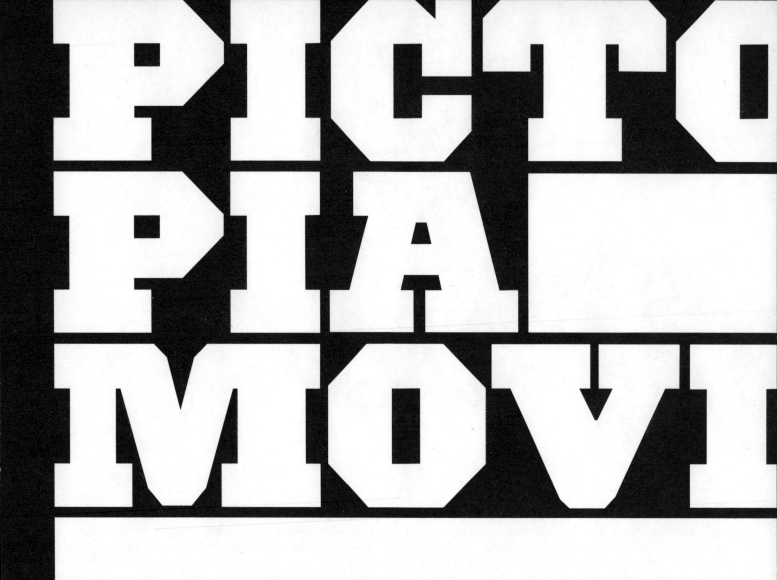

PICTO
PIA
MOVI

400 / 600 //////////////////////////////////

Cuando Hitler diseñó personalmente la bandera de la Alemania Nazi, fundió los elementos de la tradición con los de la revolución /////// Aquella, segun Rudolph Arnheim, reunía las necesidades etológicas de la distintividad y de la simplicidad que impresiona /////// Sus colores —negro, rojo y blanco— remitían a la antigua bandera del Imperio germano, y al mismo tiempo el rojo se convirtió en el color de la revolución, mientras que el negro infundía terror /////// En cuanto a la esvástica, su limpia geometría armonizaba, irónicamente, con el gusto moderno por el diseño funcional /////// (El sistema de las imágenes) Maurizio Vitta /////// When Hitler designed personally the flag for Nazi Germany, mixed the traditional and revolutionary elements /////// To Rudolph Arnheim, it satisfied all the ethnological needs of distinction and impressive simplicity /////// Its colors —black, red and white— remembered the ancient German Empire flag, and at the same time, red was the color for revolution, while black inspired fear /////// As for the swastika, its clean geometry was in harmony, ironically, with the modern taste for functional design /////// (Image System) Maurizio Vitta ///////////////////////////////////////////////////////////////////////////////////////////////////////////////////////////////

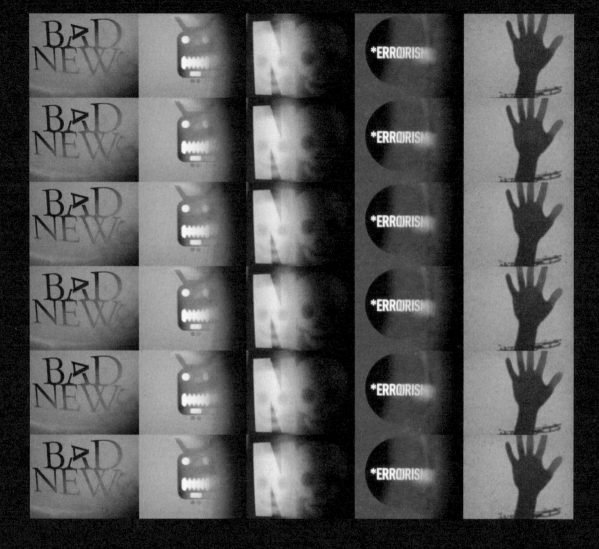

La guerra, que ha existido desde la aparición de la propiedad privada y las clases, es la forma más alta de lucha para resolver las contradicciones entre clases, naciones, Estados o grupos políticos, cuando estas contradicciones han llegado a una determinada etapa de su desarrollo /////// *Problemas estratégicos de la guerra revolucionaria de China* (diciembre de 1936) Obras Escogidas, t. I /////// Mao Tse-Tung /////// War, which has existed since the apparition of private property and classes, is the ultimate degree of fight to solve the contradictions between classes, nations, states or political groups, when these contradictions have reached certain stage of their development /////// *Strategic problems of the Chinese revolutionary war* (December 1936) Selected works, vol. I /////// Mao Tse-Tung ////////////////

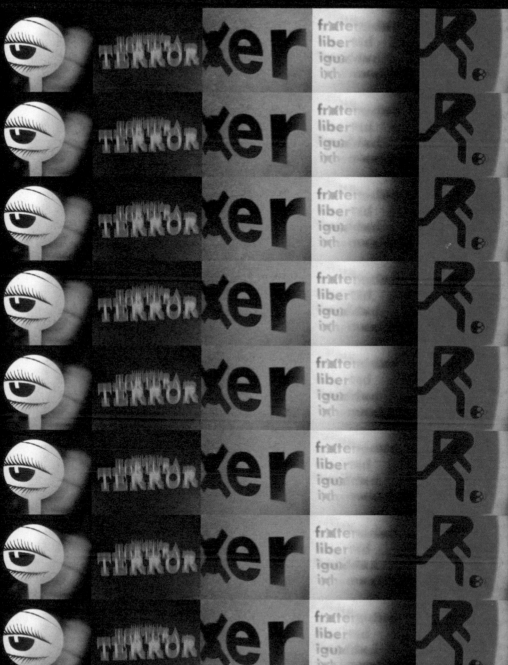

Excluir proviene del latín *ex* (fuera), más *claudere* (cerrar), el término completo significa "cerrar fuera", es decir, echar a alguien que estaba dentro y cerrar cuando ya está fuera /////// Afirmar que los nacionalismos son excluyentes por definición, que dejan cerrados fuera a los que no forman parte de esa nacionalidad, no es formular ninguna acusación /////// El principio de la exclusión es esencial /////// Es la gran verdad cardinal del nacionalismo, en torno a la cual giran las demás verdades y los programas que sobre ellas se construyen /////// Mariano Arnal /////// Exclusion comes from Latin *ex* (outside) and *claudere* (close), the full word meaning "closing outside", that is, getting off someone who was in, and closing when he or she is out /////// Stating that nationalism are, by definition, excluding, that they aim to leave outside those not belonging to that nationality, isn't any kind of accusation /////// The exclusion principle is a must /////// Is nationalism's great cardinal truth, around which revolve all other truths and plans built on them /////// Mariano Arnal ////////////////////////////////////////////////////////////////////////////////////////

**La educación para la libertad debe comenzar exponiendo hechos y anunciando valores y debe continuar creando adecuadas técnicas para la realización de los valores y para combatir a quienes deciden desconocer los hechos y negar los valores por una razón cualquiera /////// Nueva visita a Un Mundo Feliz /////// Aldous Huxley /////// Education for freedom must begin by stating facts and enunciating values, and must go on to develop appropriate techniques for realizing the values and for combating those who, for whatever reason, choose to ignore the facts or deny the values.**

**Creo que una de las ventajas que tiene la publicidad sobre el diseño gráfico es la redacción de texto que, de hecho, pienso que es la contribución más importante a la publicidad moderna /////// Todos los que han estado detrás de la publicidad han sido redactores, vendedores muy hábiles /////// Félix Beltrán ///////** I think that one of the advantages that advertising has over graphic design is the text redaction which, in fact, I think it's the most important contribution to modern advertising /////// All those that are beyond advertising have been redactors, very skilled sellers /////// Félix Beltrán ///////////////////////////////////////////////////////////////////

GUERRA LIMPIA

PRESIDENT ASSASSINATED

GUERRA LIMPIA

PRESIDENT ASSASSINATED

GUERRA LIMPIA

PRESIDENT ASSASSINATED

GUERRA LIMPIA

PRESIDENT ASSASSINATED

GUERRA LIMPIA

PRESIDENT ASSASSINATED

GUERRA LIMPIA

PRESIDENT ASSASSINATED

GUERRA LIMPIA

PRESIDENT ASSASSINATED

GUERRA LIMPIA

PRESIDENT ASSASSINATED

446
447
448
449
450

//////////////////// Esencialmente, todas las nuevas morales comunista, fascista, nazi o meramente nacionalista, se parecen mucho entre sí //////// Todas afirman que los buenos fines justifican los medios; y para todas, los fines consisten en el triunfo de una parte de la especie humana sobre las demás //////// Todas justifican el uso ilimitado de la astucia y de la violencia //////// Todas predican la subordinación de los individuos a una oligarquía gobernante, endiosada, que denominan "el Estado" //////// Aldous Huxley //////// Essentially, all of the new morals, Communism, Fascism, Nazi or just nationalist, are all very similar //////// All of them state that the end justifies the means; and for all them, ends are victory of one part of human species over all the rest //////// All of them justify the unlimited use of cunning and violence //////// All of them seek the subordination of individuals to a ruling, godlike oligarchy, called "the State"

En su propaganda, los dictadores de hoy confían principalmente en la repetición, la supresión y la racionalización: la repetición de las consignas que desean que sean aceptadas como verdades, la supresión de hechos que desean que sean ignorados y el fomento y la racionalización de las pasiones que puedan ser utilizadas en interés del Partido o del Estado /////// Nueva visita a Un Mundo Feliz /////// Aldous Huxley /////// In their propaganda, today's dictators rely mostly in repetition, suppression and rationalization: repetition of the slogans that they want to be accepted as truth, suppression of events they want to be ignored, and fomentation and rationalization of all passions that may be used in benefit of the Party or State /////// Brave New World Revisited /////// Aldous Huxley /////////////////////////////

La violencia y los resultados de la violencia —la contraviolencia, la suspicacia y el resentimiento por parte las víctimas, y la creación por parte de los que la perpetran de una tendencia a usar de violencias mayores— son cosas demasiado conocidas y demasiado desesperadamente antirrevolucionarias /////// Una revolución violenta sólo puede obtener los inevitables resultados de la violencia, que son tan viejos como el mundo /////// **Aldous Huxley** /////// Violence and results of violence —counter violence, mistrust and resenting victims, and the tendency from those using violence to use still more violence— are things already known and too desperately counter-revolutionary /////// A violent revolution can only obtain the unavoidable results of violence, which are as old as the world itself /////// Aldous Huxley

Hacer la revolución no es ofrecer un banquete, ni escribir una obra, ni pintar un cuadro o hacer un bordado; no puede ser tan elegante, tan pausada y fina, tan apacible, amable, cortés, moderada y magnánima /////// Una revolución es una insurrección, es un acto de violencia mediante el cual una clase derroca a otra /////// *Informe sobre la investigación del movimiento campesino en Junán* (marzo de 1927) Obras Escogidas, t. I /////// Mao Tse-Tung /////// Making revolution is not giving a banquet, or writing a work, or painting a picture or sewing and embroidery; cannot be as elegant, as reposed and fine, so peaceful, kind, polite, moderated and magnanimous /////// A revolution is an insurrection, is an act of violence by which a class dethrones other. /////// *Report about the prosecution of the peasant movement in Hunan (March 1927) Selected Works, vol. I /////// Mao Tse-Tung ///////////////////////////////*

Los problemas de carácter ideológico y los problemas de controversia en el seno del pueblo, pueden resolverse únicamente por el método democrático, por medio de la discusión, la crítica, la persuasión y educación, y no por métodos coactivos o represivos /////// *Sobre el tratamiento correcto de las contradicciones en el seno del pueblo* (27 de febrero de 1957) **Obras Escogidas, t. V** /////// **Mao Tse-Tung** /////// Troubles of ideological nature, and those of conflict between people, can only be solved in a democratic way, by means of debate, critics, persuasion and education, and not by coercive or repressive means /////// *About the appropriate way of dealing with contradictions in the community of people (February 27, 1957) Selected Works, vol. V /////// Mao Tse-Tung /////////////////////////////////////*

Aprender a tocar el piano /////// Al tocar el piano se mueven los diez dedos; no se puede mover sólo algunos y no los demás /////// No obstante, si pulsamos el teclado con los diez dedos a la vez, no saldrá ninguna melodía /////// Para producir buena música, los diez dedos deben moverse de manera rítmica y coordinada /////// *Sobre el fortalecimiento del sistema de comités del Partido* (20 de septiembre de 1948) Obras Escogidas, t. IV /////// Mao Tse-Tung ///////
Learning to play the piano /////// When playing the piano, all ten fingers are moved; you cannot move only some and not the rest /////// But if we touch the keys with all ten fingers at one time, there won't sound any melody /////// To give good music, all ten fingers must move in a rhythmical and coordinated way /////// *About reinforcing the Party committee system* (September 20, 1948) Selected Works, vol. IV /////// Mao Tse-Tung ////////////////////

506
507
508
509
510

Siempre creí que hay una diferencia psicológica y ética entre los que hacen cosas y los que controlan las cosas ///////
Si crear formas es intrínseco al ser humano y tiene un beneficio social, entonces podemos pensar en lo «bueno» que
tiene el buen diseño, más que en un sentido estilístico /////// Vincular belleza con propósito puede crear una sensación
de acuerdo comunitario que ayude a reducir el sentido de desorden e incoherencia que produce la vida /////// Milton
Glaser /////// I always thought that there was a difference both physical and ethical, between those who do things and
those who control things /////// If creating shapes is something inherent to human beings and has a social profit, then
we can think about all that good design has of "good", more than in some stylistic aspect /////// Linking beauty to
purpose may bring in some feeling of community agreement, to help reducing the feeling of disorder and incoherence
that life brings /////// Milton Glaser ///////////////////////////////////////////////////////////////////////////

//////////////////////////////////////// Las armas son un factor importante en la guerra, pero no el decisivo ////////
El factor decisivo es el hombre, y no las cosas /////// Determinan la correlación de fuerzas no sólo el poderío militar
y económico, sino también los recursos humanos y la moral /////// El poderío militar y económico es manejado por
el hombre /////// *Sobre la guerra prolongada* (mayo de 1938) Obras Escogidas, t. II /////// Mao Tse-Tung ////////
Weapons are an important factor of war, but not the main one /////// The main factor is people, and not things ////////
People determinate the ratio of forces, not only the military and economical power, but also the human resources and
morale /////// Military and economical power is managed by people /////// *About long war* (May 1938) Selected
Works, vol. II /////// Mao Tse-Tung //////////////////////////////////////////////////////////////////////////

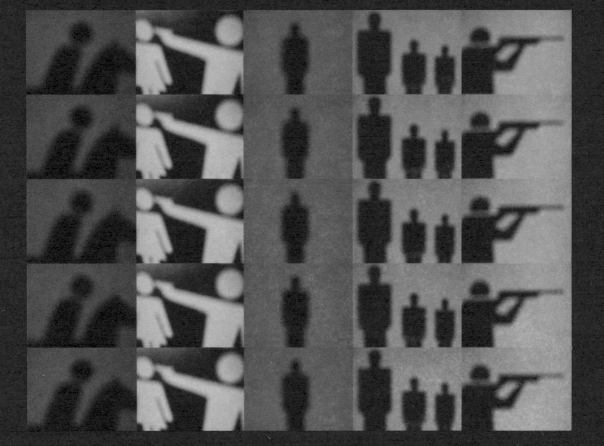

La bala retozona del 5.56, esa misma que hace zigzag y en vez de salir por ahí sale por allá o hace estallar el hígado, se comporta así porque un brillante ingeniero, hombre pacífico donde los haya, quizá católico practicante, aficionado a Mozart y a la jardinería, pasó muchas horas estudiando el asunto /////// Tal vez hasta le dio nombre —Bala Louise, Pequeña Eusebia— porque el día que se le ocurrió el invento era el cumpleaños de su mujer, o de su hija. Después, una vez terminados los planos, con la conciencia tranquila y la satisfacción del deber cumplido, el asesino de manos limpias apagó la luz en la mesa de proyectos y se fue a Disneylandia con la familia /////// (Territorio Comanche) Arturo Pérez-Reverte /////// The boinging 5.56 bullet, the very one which zigzags and exits by here instead of there, or explodes your liver instead, behaves like that because some brilliant engineer, a peaceful fellow like no one, maybe a devoted Catholic, fond of Mozart and gardening, spent a lot of hours studying the matter /////// Maybe he even gave it a name —Louise Bullet, Little Eusebia— because the day he finally got it was her wife's birthday, or his daughter's. After that, once finished the blueprints, with peace of mind and the satisfaction of the finished job, this white hands killer turned off the light on the design desk and went to Disneyland with his family /////// (Territorio Comanche) Arturo Pérez-Reverte ////////////////////////////////////////////////////////////////////////////////////////////////

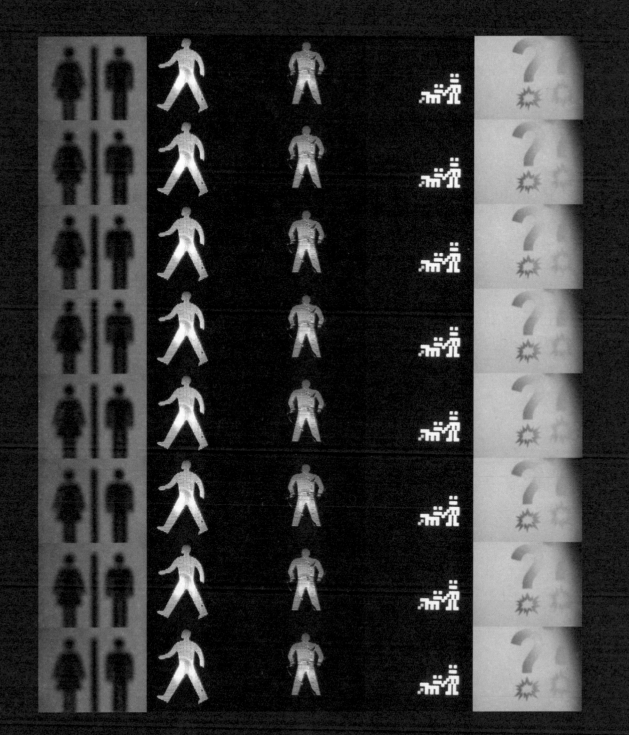

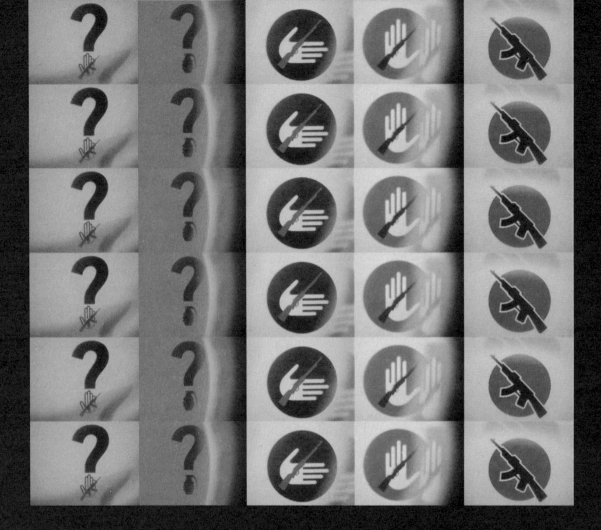

**Tenemos el deber de ser responsables ante el pueblo //////// Ser responsables ante el pueblo significa que cada palabra, cada acto y cada medida política nuestros deben concordar con los intereses del pueblo, y si cometemos errores, debemos corregirlos ////////** *La situación y nuestra política después de la victoria en la Guerra de Resistencia contra el Japón* **(13 de agosto de 1945) Obras Escogidas, t. IV //////// Mao Tse-Tung ////////** We must be responsible to the people //////// Being responsible to the people means that every word, every act and every political measure must be in harmony with the interests of the people, and that if we make mistakes, we must correct them //////// *Our status and resistance policy after victory in the Resistance War against Japan (August 13, 1945) Selected Works, vol. IV ////////* Mao Tse-Tung ////////////////////////////////////////////////////////////////////////////////

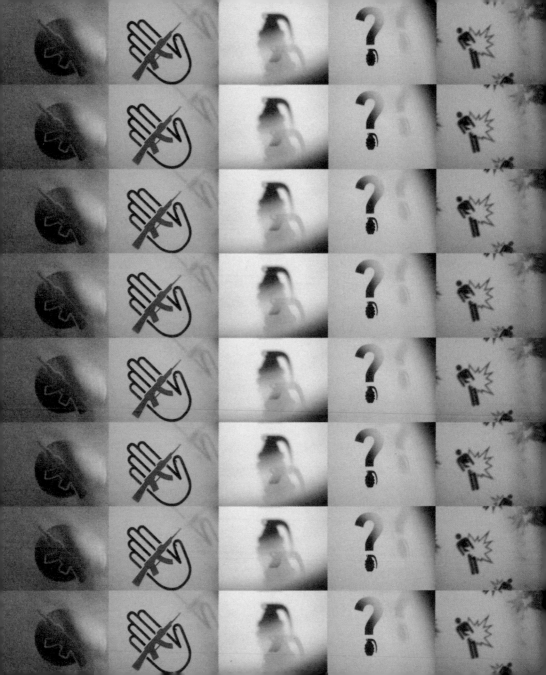

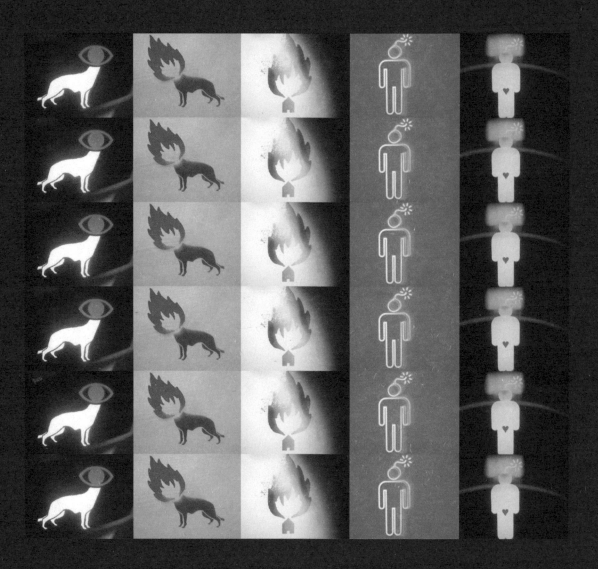

////// **Para conquistar su completa liberación, los pueblos oprimidos deben apoyarse ante todo en su propia lucha y, sólo en segundo lugar, en la ayuda internacional** ////// **Los pueblos que hemos conquistado la victoria en nuestra revolución, debemos ayudar a los que aún están luchando por su emancipación** ////// **Este es nuestro deber internacionalista** ////// *Conversación con amigos africanos* **(8 de agosto de 1963)** ////// **Mao Tse-Tung** //////
To obtain their full liberation, oppressed peoples must rely, specially, on their own fight, and only in second place, on international aid ////// We peoples that have obtained victory in our liberation must help those who are still fighting for their emancipation ////// This is our internationalist duty ////// *Chat with African friends* (August 8, 1963) ////// Mao Tse-Tung ////////////////////////////////////////////////////////////////////////////////////

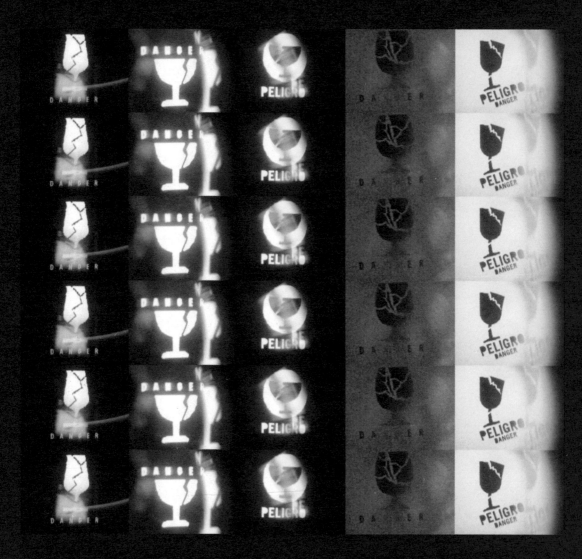

En inglés, la palabra design funciona indistintamente como sustantivo y como verbo /////// Como sustantivo significa, entre otras cosas, intención, plan, propósito, meta, conspiración malévola, conjura, forma, estructura fundamental, y todas estas significaciones, junto con otras muchas, están en relación con ardid y malicia /////// Como verbo (to design) significa, entre otras cosas, tramar algo, fingir, proyectar, bosquejar, conformar, proceder estratégicamente /////// (Filosofía del diseño) Vilém Flusser /////// In English, the word design is used both as a noun and as a verb /////// As a noun means, among other things, intention, plan, purpose, goal, evil conspiracy, plot, shape, basic structure, and all these meanings, like many other, are related to tricks and malice /////// As a verb (to design) means, among other things, plot something, fake, project, sketch, shaping, strategically acting /////// (Design Philosophy) Vilém Flusser //////////////////////////////////////////////////////////////////////////

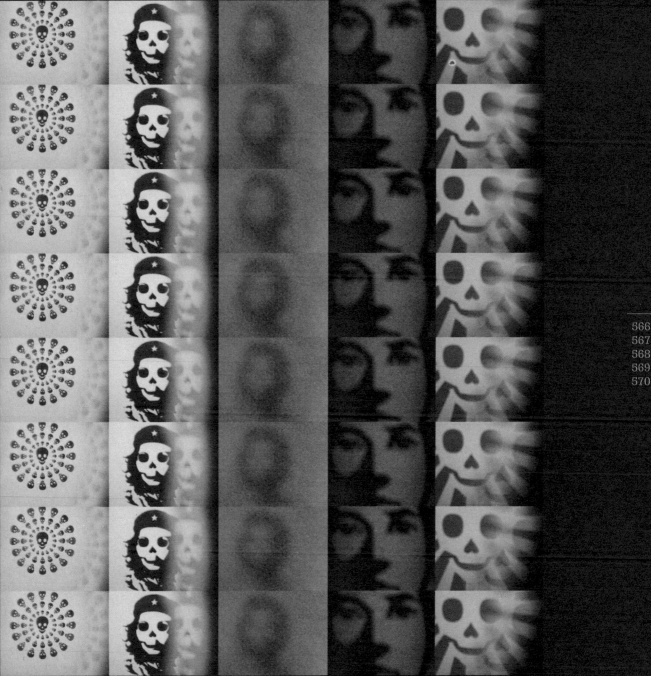

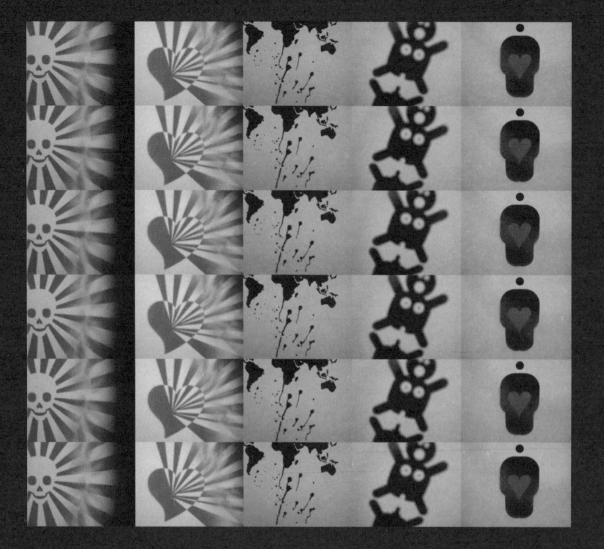

**Para arrastrar a una multitud —fascista, comunista, religiosa exaltada o telemática compulsiva— no se necesitan ni grandes razonamientos ni grandes ideas /////// Mucho menos pensamientos /////// Palabras persuasivas, eslóganes, imágenes encantadoras en la televisión y una propaganda eficaz son las que mueven a las muchedumbres /////// ¿Pensamientos? /////// A nadie le importan /////// Nunca las masas amorfas han pensado: ni en los totalitarismos ni en las democracias de masas /////// (El poder secreto) Emilio Temprano /////// To lead a mob —fascist, communist, exalted religious or compulsive data transmitting— you don't need neither great reasoning nor ideas. /////// And thoughts, even less /////// Persuading words, slogans, delightful images on TV and efficient advertising, that's what moves a mob /////// ¿Thoughts? /////// No one cares /////// A shapeless mass has never thought; neither under totalitarian regimes, neither in mass democracies /////// El poder secreto (The Secret Power), Emilio Temprano ////**

**Debemos ir a las masas, aprender de ellas, sintetizar sus experiencias y deducir de éstas principios y métodos aún mejores y sistemáticos y, luego, explicarlos a las masas (hacer propaganda entre ellas) y llamarlas a ponerlos en práctica para resolver sus problemas y alcanzar la liberación y la felicidad /////// *Organicémonos* (29 de noviembre de 1943) Obras Escogidas, t. III /////// Mao Tse-Tung ///////** We must go to the masses, learn from them, synthesize their experience and deduce from them principles and methods still better and more systematic, and then explain all them to the masses, advertising to them, and make a call to bring those to practice to solve their troubles and reach liberation and freedom /////// *Let's organize ourselves* (November 29th, 1943) Selected Works, vol. III /////// Mao Tse-Tung ////////////////////////////////////////////////////////////////////////////////////////////////

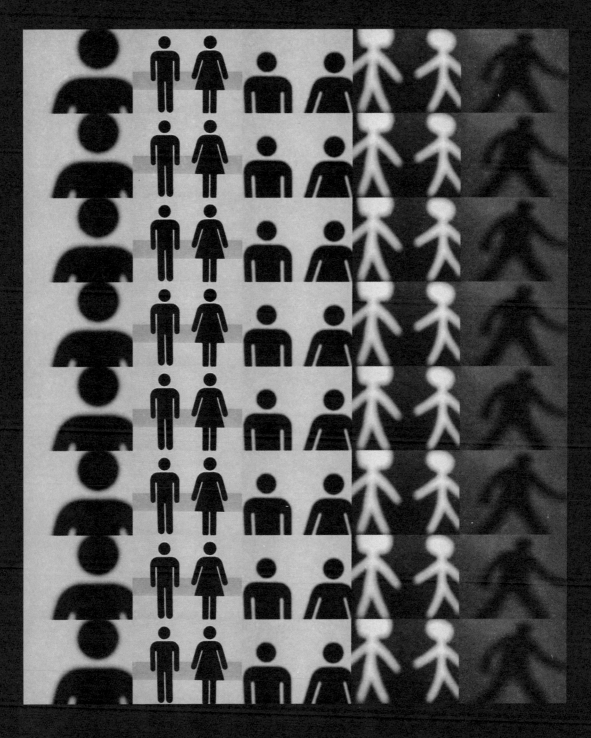

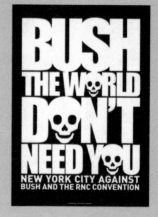

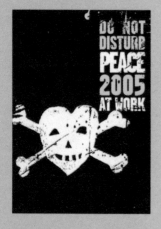

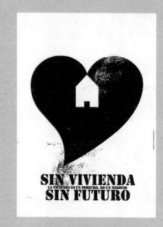

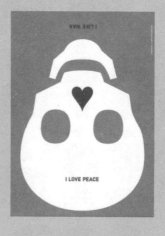

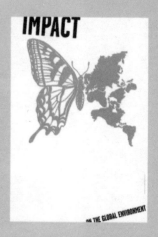

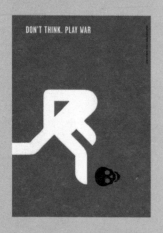

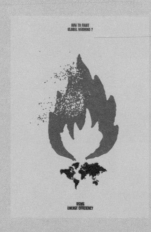

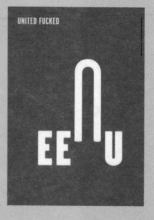

# PICTOPIA AT WORK
# PICTOPÍA EN ACCIÓN

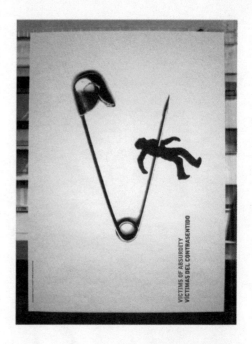

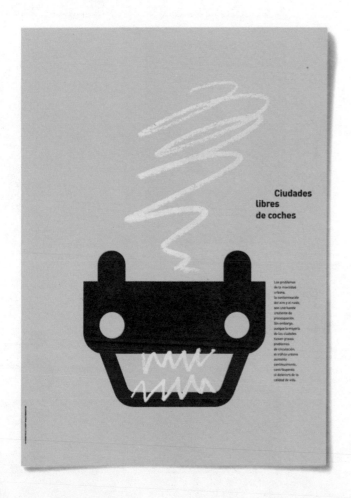

Ciudades
libres
de coches

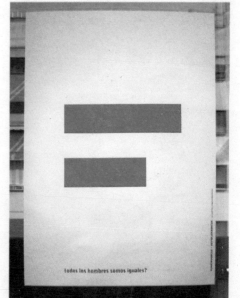

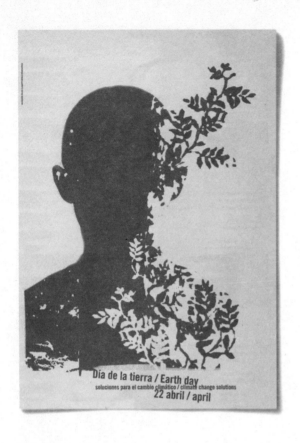

Día de la tierra / Earth day
soluciones para el cambio climático / climate change solutions
22 abril / april

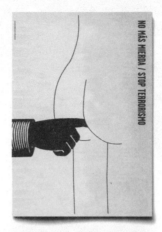

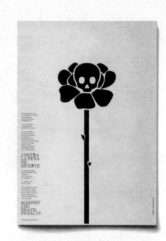

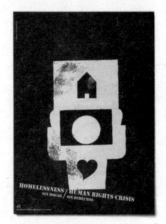

HOMELESSNESS / HUMAN RIGHTS CRISIS
SIN HOGAR / SIN DERECHOS

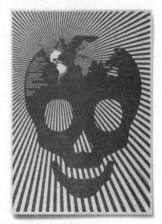

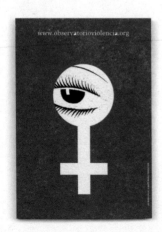

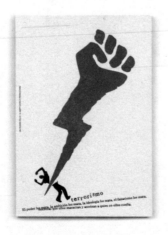

terrorismo

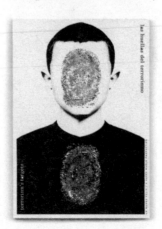

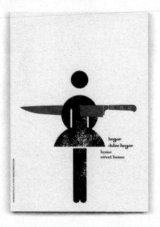

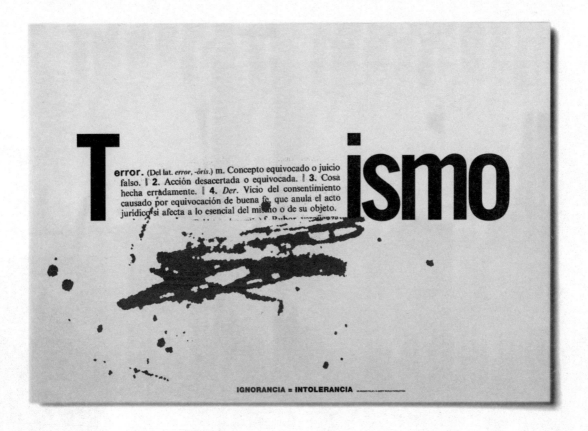

**T**error. (Del lat. *error, -ōris.*) m. Concepto equivocado o juicio falso. ‖ 2. Acción desacertada o equivocada. ‖ 3. Cosa hecha erradamente. ‖ 4. *Der.* Vicio del consentimiento causado por equivocación de buena fe, que anula el acto jurídico si afecta a lo esencial del mismo o de su objeto.

**ismo**

IGNORANCIA = INTOLERANCIA

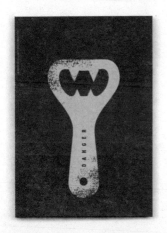

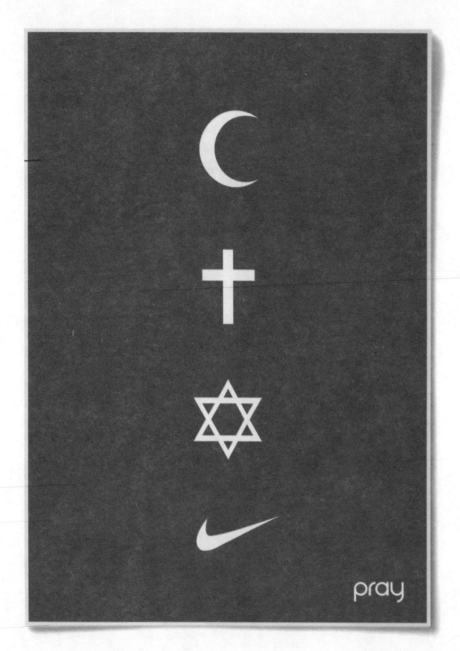

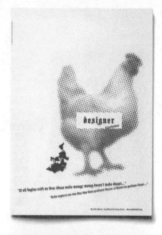

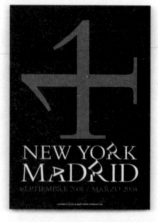

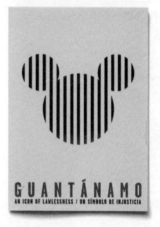

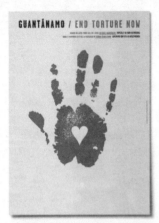

GUANTÁNAMO / END TORTURE NOW

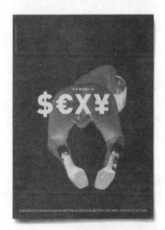

$€X¥

SÏDA: L'AMOUR MORTELLE / SÏDA: AMOR MORTAL

AÏDS:
THE KILLING
LOVE

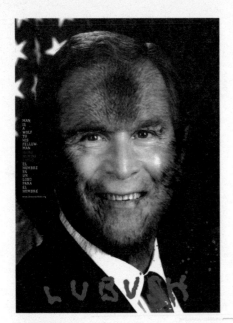

MAN
IS
A
WOLF
TO
HIS
FELLOW-
MAN
(LING HUMINI)

EL HOMBRE
ES
UN
LOBO
PARA
EL
HOMBRE
www.unmundofeliz.org

LUBOVK

CAUTION
**THIS MAN HAS NO BRAIN
USE YOUR OWN**

xxiv

////////////////////////////////////////////////
**UN MUNDO FELIZ es un colectivo de diseña-
dores interesados en la creación, producción
y distribución de imágenes comprometidas
dentro del ámbito social y político ///////// Su
finalidad es llevarlas al espacio público, desde
la calle a la red de redes //////// Y crear un lugar
colectivo donde los diseñadores generen debates
en torno a ideas y cuestiones no comerciales**
////////////////////////////////////////////////
UN MUNDO FELIZ (A Brave New World) is a
collective of designers interested in the creation,
production and distribution of committed
images, both socially and politically ///////
Its aim is to bring them to a public space,
from street to the "Net of Networks"///////
And the generation of a collective space where
designers grow discussion about ideas and
noncommercial issues

////////////////////////////////////////////////
Queremos agradecer y dedicar este libro a Raquel
Pelta por su inigualable amistad
////////////////////////////////////////////////
A Alain Le Quernec, Andrea Rauch, Josh MacPhee
y Manuel Estrada por ser una referencia en nuestro
trabajo y colaborar escribiendo unos magníficos
textos introductorios
////////////////////////////////////////////////
A Joaquín Canet y Jose Ramón Guijarro por apoyar
con entusiasmo nuestros proyectos
////////////////////////////////////////////////
A David Gil, Carmen del Rio, Philip B. Freyder, María
Teresa Stella y Xavier Faraudo por las traducciones
////////////////////////////////////////////////
A todas aquellas personas que nos han influido
de forma especial y con las que directa o indirecta-
mente nos sentimos unidos: Teresa y Félix Beltrán,
Antoni Muntadas, Miguel Angel Pacheco, Michel
Quarez, David Tartakover, Favianna Rodríguez, Paz
y Javi, Pilar Pardo, Isabel García y Angel Quesada,
Manolo y Montse, Oscar y Lorena, Juan Toribio,
Cristina Hernánz, Pepe Gimeno, Paco Bascuñán,
Isidro Ferrer, Pep Carrió, Andreu Balius, Patrick
Thomas, Teresa Sdralevich, Alejandro Magallanes y
Leonel Sagahon, Pierre di Sciullo, Philippe Apeloig,
Paul Burgess, Robert L. Peters (Circle), Timothy
Samara, James Victore, Gerard Paris-Clavel (Ne pas
plier), Alex Jordan (Nous travaillons ensemble),
Ruedi Baur y el Institut Design2context Hgk de Zürich,
al Center for the Study of Political Graphics, Gianni
Sinni (Social Design Zine, AIAP), Josua Berger de
PLAZM (Anti-war.us), Milton Glaser & Mirko Ilic
(The design of dissent), No RNC Poster Project / NY,
James Mann (Peace Signs), Chaz Maviyane-Davies,
The Hurricane Poster Project, Justseeds/Visual
Resistance, The Good 50x70, PROPAGANDA III...
////////////////////////////////////////////////
A todo el equipo de UMF: Galfano Carboni, Fernan-
do Palmeiro, Javier García, Ignacio Buenhombre y
Marian Navazo, y especialmente a nuestras familias
y alumnos por ayudarnos a dar cada día lo mejor
de nosotros mismos ////////////////////////////

////////////////////////////////////////////////
We want to thank, and dedicate this book to,
Raquel Pelta, for her unparalleled friendship
////////////////////////////////////////////////
To Alain Le Quernec, Andrea Rauch, Josh MacPhee
and Manuel Estrada for being a reference to
our work and their collaboration in writing some
wonderful forewords
////////////////////////////////////////////////
To Joaquín Canet and Jose Ramón Guijarro for
supporting with enthusiasm our projects
////////////////////////////////////////////////
To David Gil, Carmen del Rio, Philip B. Freyder María
Teresa Stella and Xavier Faraudo for their translations
////////////////////////////////////////////////
To all those people who have influenced us in some
special way, and we feel related to, either directly
or indirectly: Teresa and Félix Beltrán, Antoni
Muntadas, Miguel Angel Pacheco, Michel Quarez,
David Tartakover, Favianna Rodríguez, Paz & Javi,
Pilar Pardo, Isabel García & Angel Quesada, Manolo
& Montse, Oscar & Lorena, Juan Toribio, Cristina
Hernánz, Pepe Gimeno, Paco Bascuñán, Isidro
Ferrer, Pep Carrió, Andreu Balius, Patrick Thomas,
Teresa Sdralevich, Alejandro Magallanes & Leonel
Sagahon, Pierre di Sciullo, Philippe Apeloig, Paul
Burgess, Robert L. Peters (Circle), Timothy Samara,
James Victore, Gerard Paris-Clavel (Ne pas plier),
Alex Jordan (Nous travaillons ensemble) Gianni Sinni
(Social Design Zine), Ruedi Baur and Institut
Design2context Hgk / Zürich, The Center for the
Study of Political Graphics, Josua Berger / PLAZM
(Language of Terror & Anti-war.us), Milton Glaser
& Mirko Ilic (The design of dissent), people at
No RNC Poster Project of NY, James Mann (Peace
Signs), Chaz Maviyane-Davies, The Hurricane
Poster Project, The Good 50x70, Justseeds/Visual
Resistance, PROPAGANDA III...
////////////////////////////////////////////////
The UMF team: Galfano Carboni, Fernando Palmei-
ro, Javier García, Ignacio Buenhombre and Marian
Navazo, and specially to our families and students
for helping us to always give the best we can /////